U0045163

圓與產品透視

陳遠修 著

全華圖書股份有限公司

⠿ 作者簡歷 ⠿

陳遠修
福建省林森縣人
1947年 3月生

學歷 / 台北工專工業設計工程科工業設計組畢業
美國ART CENTER COLLEGE OF DESIGN
產品設計系學士
產品設計研究所碩士

經歷 / 大同公司各工業設計部門設計師
大同公司電扇設計課副經理
台北科技大學、亞東工專兼任講師
華梵工學院、大同工學院工業設計系兼任講師
大同工學院工業設計系專任講師
經濟部中央標準局新式樣專利外審委員
2000年獲選為年度模範教師
銘傳大學2008商品設計系教學特優教師

現任 / 銘傳大學商品設計系專任副教授
亞東技術學院兼任副教授

✦ 自 序 ✦

　　構想草圖可概略分為線條表現與著色表現兩大類，兩者能否顯現出專業的形象，主要視其圖形之透視是否生動活潑而定。透視正確與否一直是學習者在作草圖表現時的主要困擾之一，如果能加以排除，意味著設計者在繪圖的同時，能專心投注更多心力於其他問題的解決上，以確保設計品質，提昇溝通效果，使產品開發整體過程更順暢。

　　學理上的透視研究是以觀看者的視線穿透畫面連結物體，從而把其整體形狀縮小投影於畫面的過程。傳統上的教學皆以正方形作為解說的重要對象，這是因為直線條在尺寸上較易測量，投影後的線條連接也較為單純與方便的緣故。即使如此，所應用的作圖要素有畫面、地平線、視中心點、左右消點、立點、物體之上視圖、側視圖以及一堆的視線與透視線等，整體組合顯現出僵硬與抽象的氛圍，容易使學習者產生挫折感，間接影響了學習效率，但若以曲線的圓作為投影表現的對象，其教學過程將更為費時與複雜。設計前階段的概念圖主要是以徒手透視來表現，過程中常以感覺上的透視方格作為比例及空間尺度衡量的基準，但透明的正立方體由十二道線組成，以徒手繪製而言，要使所有線條相互間能達到均勻的收斂是困難的。圓與方形間存有密切的幾何關係，外形線條卻比方形單純且流暢，繪製其透視形狀時僅須控制其大小與角度即可，且圓形又具有比方形更多元的空間尺度衡量功能，若從圓的內涵切入，逐項了解其透視的意義與作用並應用於徒手作畫時，將可脫離僵硬的學理描繪模式，及常用的透視方格紙或自製透視方格組的羈絆，使透視應用的過程容易輕鬆許多。

　　設計草圖的表現，不考慮顏色時，可以說始於透視，終於透視。圓在物體的透視表現上，具有遠比正方形更深、更廣的意義，尤其在講求速度與精確的徒手表現上更有著莫大的影響力。在設計初階段的過程中，表現溝通用概念圖的透視時，設計師心中通常沒有「確定」的尺寸，僅以「感覺上」的尺寸作圖，這很容易使圖形產生誤差，若對圓的諸多透視內涵有深入的了解，應用於草圖上可使其自然且符合透視，同時能展現出生動活潑的氣質，即使面對複雜的原創形體，也能快速且精確的表現出來。

　　筆者長久以來一直擔任表現技法相關科目的教學，深切瞭解學生在透視學習上的盲點。本書著重以透視圖解之連續圖形來解釋透視應用的各種觀念與技巧，期使參閱者能輕鬆快速的了解。書中的內容主要以圓為切入重點，探討不同視角與視點高度狀態下圓的中心點位置、其外觀姿態與空間尺度的變化關係，以及如何應用於一般產品構想草圖的立體快速描繪。

　　第一章講述日常視覺生活中與透視相關的重要基礎觀念。第二章至第四章介紹圓與方的空間關係，以及圓在不同眼睛高度下所顯現出的各種透視特徵，這些包含:圓在透視狀態下的中心點、所形成的角度、姿態、大小等相互間的互

動關係等。第五章至第八章內容主要偏重於實務上的應用，揭示圓如何應用於各類型生活產品的立體表現。第八章除應用實務外，更深入討論圓如何應用於高、寬、深空間尺度及交線的測量上，俾能徒手正確表現出複雜形狀的立體圖形。

　　透視學中用於探討學理時所應用到的要素眾多且抽象，常使學習者覺得難以親近，本書以深入淺出的敘述，除配合必要的插圖解釋重要的基本理念外，對圓的內涵及應用方法均佐以多種不同實例作詳盡的解析，期能使學習者輕鬆掌握到透視的精義，若能適量練習，必能在實際的應用過程中感受到駕馭透視理念的樂趣。期望本書能對產品設計相關科系之高職學生、大一至大三修習透視學、表現技法及產品設計課程的學生，以及對構想草圖之透視表現有興趣的社會人士，提供一簡易之入門管道，從此不再視透視表現為畏途。苟能因羈絆的減少而大幅提昇對設計的專注與興趣，是為本書出版的最大目的。

<div style="text-align:right">

陳遠修，2010年9月

銘傳大學商品設計系

</div>

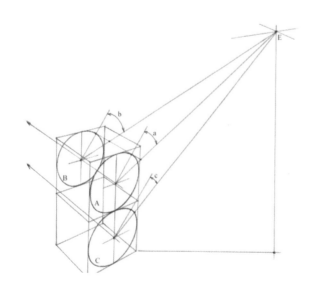

⣿ 目 錄 ⣿

chapter **8** 圓與空間尺度衡量　159

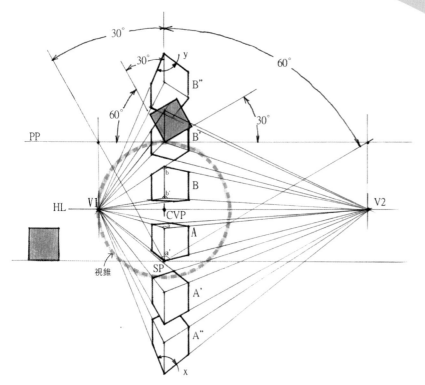

1 視覺生活經驗與基礎透視理念

1-1　遠近與平行線條的收斂

　　每一個人每天除睡眠外，每一時刻都在使用眼睛觀看事物，如加上遠近的觀念來觀察，會覺得較遠的東西顯得較小、較矮、較窄，較近的則顯得較大、較高、較寬，這就是透視現象。若要畫一立體的圖像，在表現上就必須符合透視的規範，否則圖形的外觀必然無法與視覺經驗相吻合，將予人以不正確或怪異的感覺。

◑ 圖1-1　觀看者於鐵軌中央面朝前方

　　生活上到處充斥著與透視有關的視覺現象，只是觀看者不自覺罷了。圖1-1的平面圖顯示一觀看者站於鐵軌中央，面朝前方，此時他看到如圖1-2的立體景象。相互平行的鐵軌朝無限遠方逐漸收斂縮小其寬度，終至消失於地平線上的一點。鐵軌旁電線桿的圓徑與高度也呈現愈遠則愈小、愈矮的透視現象，且逐漸消失匯集於同一點上，這一點稱為「消失點」，簡稱「消點」（Vanishing Point），常以V來代表。若觀看者站在筆直的馬路中央朝遠方看，馬路的寬度會因距離的增加而逐漸朝遠方變窄，兩旁的行道樹也越遠越矮，兩者皆將逐漸收斂於消點上，這些朝消點逐漸且均勻的收斂縮小的現象，為透視表現上的重要規範之一。

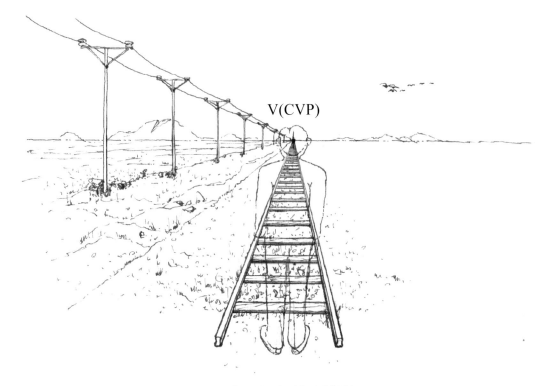

🕐 圖1-2 觀看者看到的立體景象

　　人在觀看時，無論是站著、坐著、躺著、蹲著、或跑到頂樓陽台上遠眺，當時的眼睛高度在透視學上稱作「視水平」，其高度永遠與地平線同高。如坐在海邊，當風平浪靜時往遠方眺望，在水天交界處那一道水平線叫做海平線，其意義等同於地平線，永遠與眼睛同高。在電視、電影的沙漠景觀中常出現的地平線，以高度而言，是相等於當時負責攝影的攝影師的鏡頭高度。

　　圖1-3所示之雙眼連線的中心點在透視學上稱爲視中心點CVP (Central visual point)，因爲與眼睛同高，當然也與地平線同高，在圖1-2中與消點V重疊。

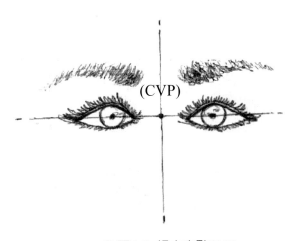

🕐 圖1-3 視中心點CVP

1-2 　畫面、投影、與透視之形成

　　在進一步介紹透視的類別與基本的應用方法前，如
能先對學理上如何使環境物投影於二次元的畫面上，以
重現視覺上所見的立體景象的過程稍作了解，對往後的
實務應用有莫大的幫助。

　　假設圖1-4為觀察者所看到的情景：在一透明的畫
面PP(Picture Plane)ABCD後方有一矩形體，其稜線ab緊
貼著畫面，有一人正凝視該矩形體，其視點為E，垂直
下方之SP(Standing Point)為立足之中心點，HL(Horizon
Line；地平線)為與E同高的地平線，自無限遠方投影於
畫面PP，CVP為視中心點E在地平線上的投影。以上為
該觀察者所看到之物體、畫面、人三者之空間位置關
係。

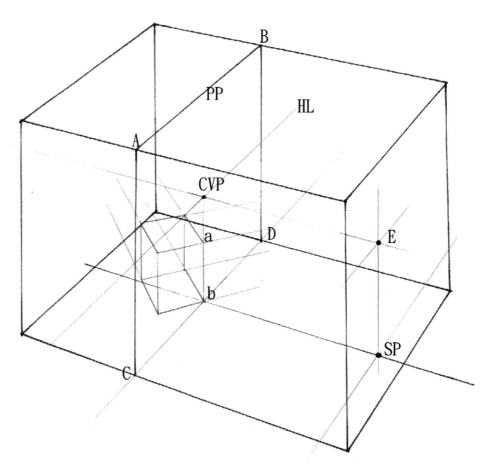

🌐 圖1-4　畫面與後方之矩形體

當觀察者的視線與物體上某點連結時，穿透畫面PP
之點，即為物體上該點循視線反向在畫面上的投影點。
圖1-5顯示足線與視線穿透畫面後與所觀看的物體上之fc
線如何產生投影於畫面的過程，詳細步驟如下：

(1) 自SP引足線F穿透畫面與物體上之c點連接，得交於
 畫面下緣CD上之W點。

(2) 自W往上引垂線。

(3) 連接視點E與物體上之c點，cE為視線，在畫面上的
 穿透點c'即為物體c點在畫面上之投影點。

(4) 以相同的方法得物體上f點於畫面的投影點f'。

(5) f'c'即為物體上fc線在畫面上的投影。

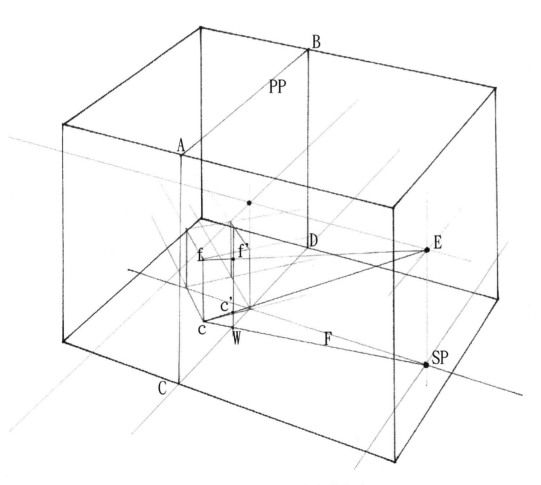

🌀 圖1-5 矩形體上之fc線投影於畫面

以學理探討的角度來說，透視學即為以線條在二次元的平面空間上表現出立體感的學科，其過程為一投影的現象，所得的結果將顯現出遠者為矮、短、窄，近者為高、長、寬的圖像，且與生活上的視覺經驗相吻合。

延續上圖的方法，可得物體上各點在畫面上的投影，各點予以連接後顯現出如圖1-6所示的立體圖形。線段ab係貼合於畫面，長短上沒有變化，fc距離畫面較遠，投影後也得到較短的線段f'c'。

該圖形abf'c'h'e'g'd'係以觀看者視點E及立足點SP，以視線的投影方法所得，故圖形於收斂縮小後有其自己的消點V1及V2，視覺上能立即感受出長度上ab大於f'c'、ab 大於g'd'、g'd'大於 h'e'、f'c'大於h'e'，且往消點收斂縮小的情形。

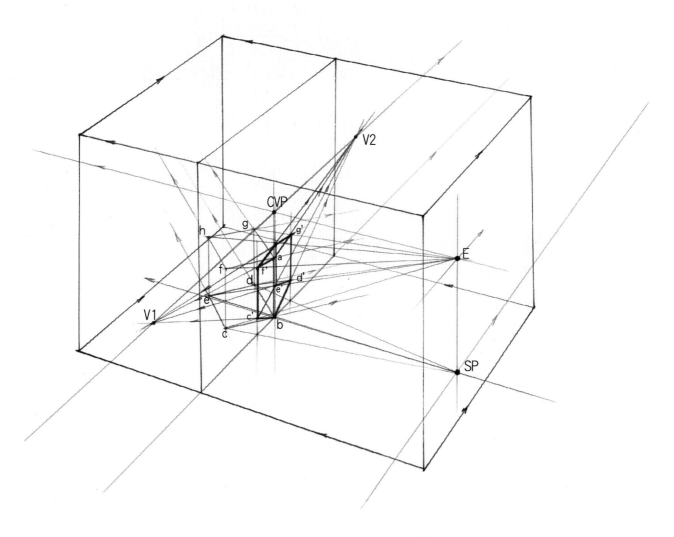

● 圖1-6 視線、足線作用下的投影過程

前節提到圖1-4為觀察者所看到的情景，圖1-6上之箭頭，表示分別朝左右收斂於與觀察者視平線同高的地平線上之各消點。

圖1-6為他人的視線穿透畫面與物體上各點連結，再從物體上各點沿視線反向投影於畫面上所畫出透視圖像的過程。 若以自己的視點重複這種過程時，必須有明確的圖學尺寸為依據，且需繪出如圖1-7的圖形作為繪製的工具。

圖1-7中之SP、PP、物體H的空間關係，如同圖1-4在圖學上的俯視表現，而ABCD、SP、HL、CVP等則等同圖1-4前視圖的外貌；整體成為一綜合俯視與前視的圖形。物體H與畫面PP的角度與視角有關，可依自己的喜好訂定，側視之ab為物體H的高度，且與畫面接觸。

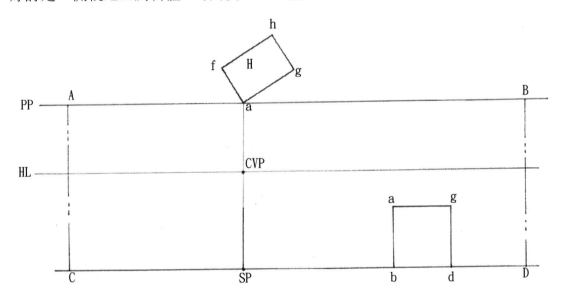

● 圖1-7 以自己的視點作圖1-6透視圖的工具

前節已證明:只要是平行的線段必朝遠方收斂匯聚於共同的消失點，故以自己的視點作圖時，須先設定出與眼睛同高之地平線及位於其上的左、右消點，整體之繪製過程如下(圖1-8):

(1) 自SP各引一平行於af及ag的線段，朝箭頭的方向穿透畫面交於遠方地平線上各形成一消點，此二消點

循視線反向投影於畫面上之穿透點即為左、右之消點（V1）及（V2），該兩點及地平線在俯視的狀態下皆被AB重疊，但可以在前視圖看出，故需往下引垂線，交在地平線HL上訂出對應的位置V1及V2二消點。

(2) 分別從a、b兩點與消點V1、V2連接形成全透視線，箭頭表示平行的線段逐漸均勻收斂於消點上。

(3) 從圖1-5可知，該圖俯視時E與SP是重疊的，視線、足線也成重疊狀態，故從立足點SP分別引足線與f、g相接時，等於同時引視線與之相接，再自與畫面(PP)之相交點w、y往下引垂線得f'c'與g'd'；自c'、d'分別相連V2及V1可得e'點；f'與V2，g'與V1相連得h'點，再連結h'e'則可完成此圖的透視。h'e'線亦可以自SP引足線與h點相接後自x點下引垂線的方式完成。

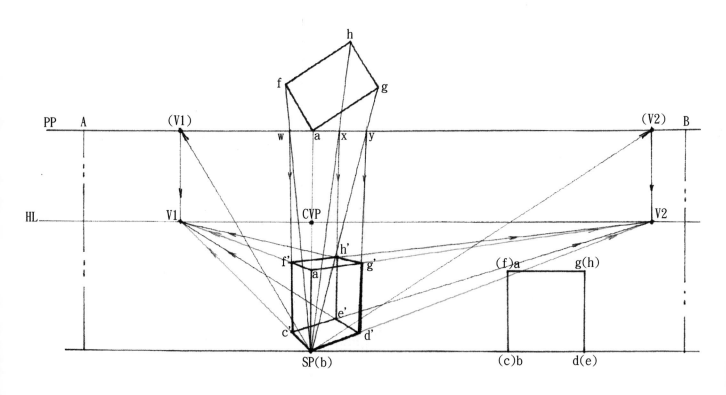

● 圖1-8 以自己的視點作透視圖

1-3 基礎透視的類別與表現

　　圖1-4～1-8介紹了視點、視線、立足點、足線、畫面、物體、透視線、消點等在畫面上形成透視圖形的互動關係，整體過程的觀感是繁瑣與複雜的，實情可以不必如此。這些圖形在學理上的探討是必須的工具，有其存在的價值，但在產品設計的實務層面上有了概略的三視圖後，是以徒手來表現構想的立體形狀，尤其在設計草圖表現時更是如此。在進一步介紹應用上的相關理念前，對透視應用的主要類別作一歸納與認知將有助於實務上的應用。

1-3-1 一點透視

　　一點透視如同字面意義，消點只有一個。圖1-9矩形體在俯視圖的左右側b1b2線段與鐵軌平行，立體表現時應使之收斂於鐵軌的共同消失點上，上下側a1a2線段保持與視水平線平行，這樣的外貌才符合一點透視的規範，也才能給人正確表現的感覺(圖1-10)。

　　此兩個圖形揭示了透視應用上的重要道理：在俯視的狀況下，任何平行組的線條與雙眼之連線成一角度時（180度除外），其延伸線必朝向無限遠方均勻收斂、縮小，逐漸消失於與視平線同高之地平線上的一個消點上(圖1-9與圖1-10顯示b1、b2、b3、b4及鐵軌為平行線組，且均與雙眼連線成90度，故透視時共同收斂於視中心點CVP上，此時CVP點為一點透視時之消點)。枕木與物體的上、下側均與視平線成平行的180度，故左、右方向上沒有收斂，而且垂直線組也同樣，整體只有一個消點，a1a4的高度略大於a2a3，且朝消點方向逐漸縮小。

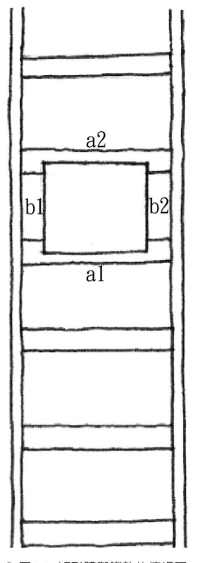

🔵 圖1-9 矩形體與鐵軌的俯視圖

◐ 圖1-10 對應圖1-9的一點透視

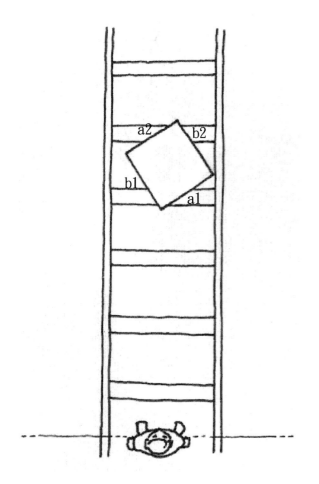

◐ 圖1-11 具多組平行線組物體的俯視圖

1-3-2　二點透視

　　圖1-11中的物形呈現出多組的平行線組:a1、a2及b1、b2,其延伸線在俯視圖中各別與視平線（雙眼的連線）成一角度,立體呈現時線條的收斂必定受各自的消點影響。圖1-12明白的顯示收斂縮小的情況,b1、b2、b3、b4為朝向左方收斂的平行線組,消點為V1,而a1、a2、a3、a4為朝向右方收斂的平行線組,消點為V2;該形體另包含一平行的垂直線組,表現上保持與過CVP點的垂直線平行即可。以徒手表現二點透視比一點透視困難一些,因為消點多出一個,收斂上要繪製的線條也多出一些（圖1-13）。

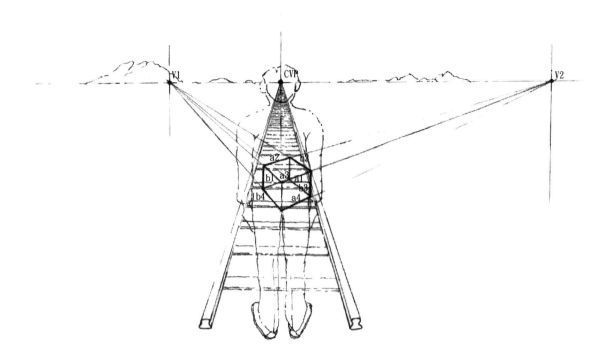

◎ 圖1-12 對應圖1-11的二點透視圖形

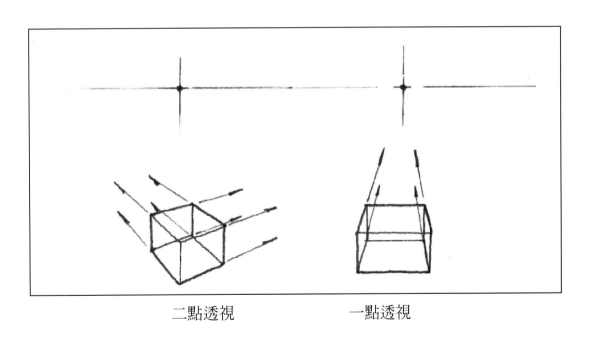

二點透視　　　　　一點透視

◎ 圖1-13 一點與二點透視要繪製的收斂線條數比較

　　地平線必須是水平，如果規範透視圖形的兩個消點其中一個不在地平線上，而是略上或略下方，代表地平線歪斜，此時繪出的圖形必定是扭曲變形的。困難

的是，在畫設計草圖時，爲求節省時間，不可能使用探討學理式的畫法，僅只畫出構想中物體的透視線，如圖1-12的a1即是，而且沒有繪出全透視線，如圖中a1加上向右延伸到V2的線段，地平線也未畫出，造成整個圖形不可能很精確，這主要是由於各平行線組成員間的收斂不是很均勻，有的彼此收斂較快，卻與其他成員比較上收斂得較慢，形成線條方向雜亂，或左、右平行線組收斂的快慢不一致而使地平線歪斜，不過以徒手表現的草圖來說，些許誤差是可以接受的，但誤差太大則會讓人質疑設計者的專業性。總之，只以透視線畫出接近正確的透視圖形是不容易的，惟有靠不斷的練習，讓注意力能自然延伸到所有的相關要點，使作畫時的「感覺」更加敏銳才能辦到。

圖1-14爲想像中的物體，以同一眼睛高度配合二點透視表現出來的畫面。所有的垂直線均與過CVP點的垂直線平行，但各產品都有其自己的左、右消點，且都在同一個與視水平同高的地平線上。畫面上的產品皆非同一類別，沒有太大的比例關係，可以較輕鬆的心情繪製，但如果是畫一茶壺杯組，就要特別小心其空間上的尺度關係了。畫面中央下方的儲物箱是以CVP爲消點的一點透視所繪，此時可以與二點透視並存，正如同圖1-12中之鐵軌與矩形體同時出現於同一畫面一樣。

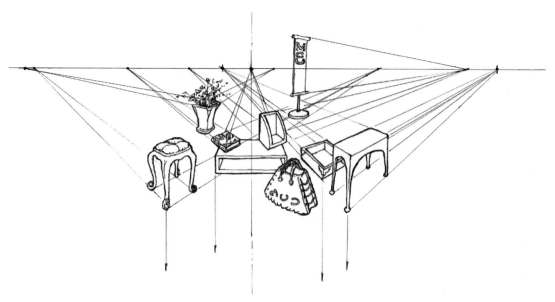

◉ 圖1-14 同一視點所看到的多樣物體

1-3-3 三點透視

　　瘦高的東西以三點透視來表現較為傳神。第三個消點(V3)位在過CVP點的垂直線下方，如圖1-15所示。圖中觀看者與物體的空間關係相等於圖1-6視點E、立足點SP與CVP、ab，但物體的尺寸不一樣，本圖的形狀為瘦高型。ab往下垂直延伸與視中心線重疊，垂直線組中的其他三條則往下收斂於位在視中心線遠處的消點上。若把第三消點往上挪移些，使收斂更快，則在b點的底面積會變小，以該觀看者的眼睛高度而言，形體將會呈現出倒梯形的錯覺。但如果是坐在直升機上或在高處以較大的俯角觀看，該形狀反而變成正常，也正足以表現超高樓層的建築物的高大。

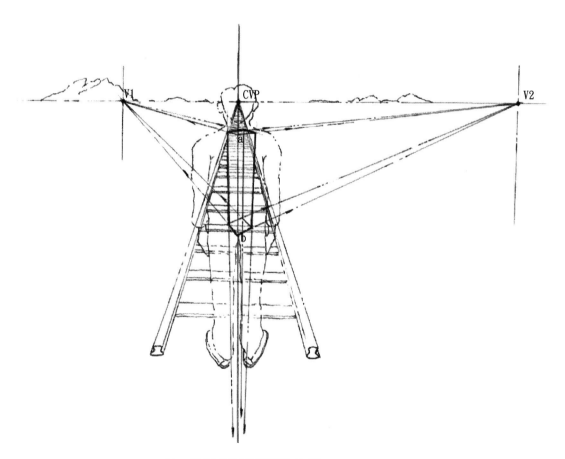

◉ 圖1-15 以三點透視表現瘦高的物體

第三消點的使用可以增加所表現物體的遠近感、空間感，屬於較精確的透視表現，但第三消點的位置選定宜小心，否則物形將流於誇張或傳達與原意相反的形狀訊息。

圖1-16為繪圖者以同一眼高及三點透視所表現出的各種物體。各物形的中心垂線均朝向視中心線遠方的第三消點，如此規範出各物體形狀的站立姿態。與圖1-15相較，本圖省略了地平線、全透視線與消點，可說已貼近設計草圖的表現方式了。

視中心線

🌐 圖1-16 以同一視點及三點透視表現多種物形

1-3-4 傾斜透視

傾斜面的消點座落在過二點透視兩消點之垂直線上方或下方。舉例如下，圖1-17橘色的abdc為一平面，消點為V1及V2。kl及ef、gh等雖各為傾斜面之一邊，因為平行於ab，故共用消點V2，但黃色的傾斜面ghdc之傾斜線gc及hd相互平行，共同收斂於消點V3。較近的消點V4及V5各自為藍色傾斜面omnp及abfe的消點，其他的傾斜面消點則處於過V1垂線上、下較遠的地方。

判斷傾斜面的消點應處於V1或V2的上方或下方的判斷依據，主要是以兩點透視所形成的較長邊應往較短邊方向收斂縮小:如op與mn在圖學上雖然長度相等，但透視上op卻大於mn，可見得傾斜面omnp是往V4收斂縮小，同樣意義的是斜面eijf中之ef往ij方向朝左下方收斂，kl往ij朝左上方之方向收斂，而gh往cd方向收斂於V3等。

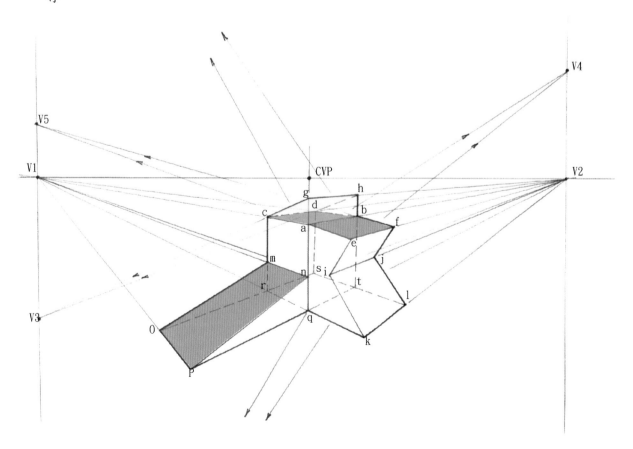

◉ 圖1-17 傾斜面的收斂方向與消點位置

1-4 視角、視錐、美觀的圖形與透視扭曲

　　觀看任何立體物，眼睛的視線與物體的相對角度決定了觀看者所能看到該物體左、右、上、下部位的面積大小。圖1-18中俯視的立方體與畫面PP呈左60度、右30度的擺放角度，SP為俯視時觀看者的立足點；CVP為前視時之視中心點，過CVP點的垂線即為視中心線。本圖的水平視角為左30度、右60度，即左視角為自SP點引與物體左側平行的視線穿透畫面PP，與視中心線成30度，右視角則成60度。左、右視角之視線在畫面之穿透點下引垂線分別交於前視之地平線HL上形成兩個消點V1及V2。以視中心點CVP點為中心，30度視角之視線形成的V1為半徑畫一環圈即成「視錐」。

　　在左、右30度之水平視角，上、下各30度之垂直視角所形成的視錐範圍內的物體明視度最為清晰，物形也最為正常，如圖所示立方體A、B的頂、底面之左右透視線的夾角均大於90度，顯現出正常的透視形狀，立方體A"的角x及B"的角y因遠離視錐而小於90度，使透視形狀稍呈扭曲，而立方體A'的底部及B'的頂部夾角均靠近視錐邊緣，約呈90度，就透視形狀而言，尚屬正常。

　　本圖為兩點透視，左右視角的所有平行線均分別由透視線收斂匯聚於V1及V2點上，其中任一組左、右透視線夾角的大小，不但決定其圖形是否美觀或扭曲，同時也指出該夾角所形成的面與視水平的垂直距離的大小。圖中立方體A的頂部左右透視線夾角a遠大於90度，表示頂面與視水平的垂直距離較短，底部的夾角a'較小，表示距離較長。左右視角透視線形成的夾角愈小，如立方體A"的頂、底面，蘊含著如下的意義:1.透視上遠離視錐，形狀已稍微扭曲變形。2.視水平與立方體表面的垂直距離加大，視點較高。3.觀看者看到較多的立方體表面積。以第2、3點的含意而言，若是繪圖者非藉由抬

高的視點不足以顯現其集中在表面的所有設計特色及細節，此時些許的透視扭曲是可以被接受的，但若以較大的夾角-即以視錐內較正常而美觀的透視-便足以清楚傳達表面的所有設計特色時，那麼小於90度的夾角因其容易造成透視扭曲，還是避免使用為宜。

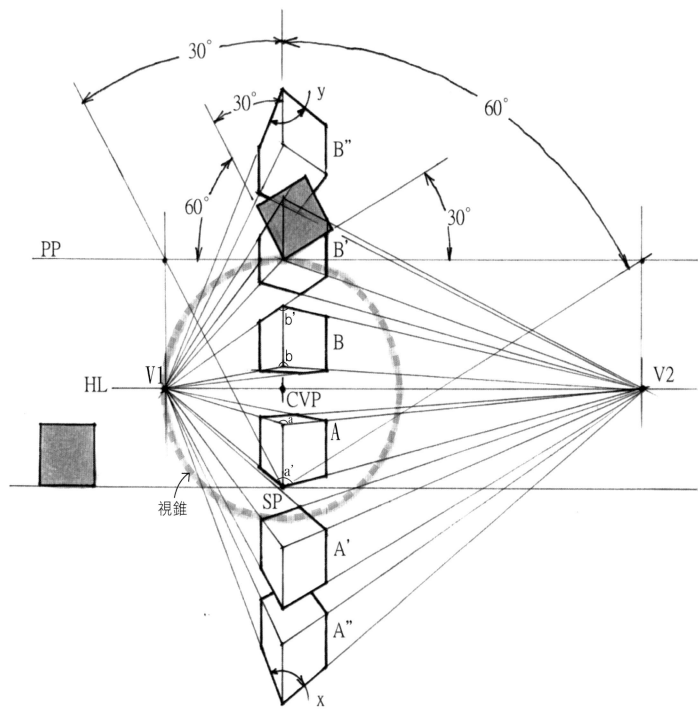

🌐 圖1-18 視角、視錐、美觀圖形與透視扭曲

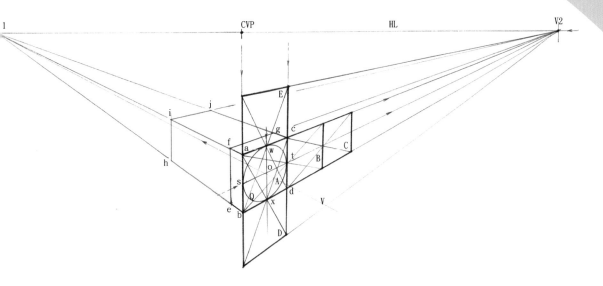

2 圓形、方形、與矩形的透視

2-1　圓形與方形的衍生關係

　　圓形與方形間存在著密切的比例、對稱與衍生的幾何關係。圖2-1中央圓的直徑在平行外切其外緣時，可形成一正方形(灰色部分)。從四個切點abcd作45度銜接並延伸，後與方形邊長之延長線相交，再連接交點可得到該正方形二分之一的矩形相等面積，與原先灰色方形的二分之一結合後，又可形成同灰方形邊長的正方與同中央圓直徑的內接圓。同樣的作法，配合由中央圓的圓心往45度方向的連接與延伸，可作出無限個以半徑作為基礎單元的相同圓形與方形。在圖2-2中，若使外切方形的相鄰兩角A、B與對向的中間切點C相交並延伸成交叉狀時，可與方形邊長的延伸線相交，連接其交點，又可形成一等面積的正方形，如此則每次均可衍生出相同尺寸的圓形與方形(圖2-2)。

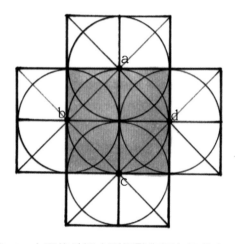

◉ 圖2-1　由圓的外切方形切點作逐次二分之一面積的衍生

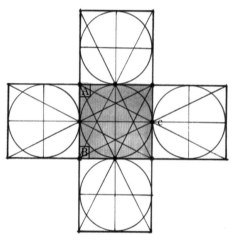

◉ 圖2-2　平面圓與方形的等比例衍生

2-2　圓的透視形狀

　　日常生活中，於一定的平面距離及眼高觀看圓形的瓶蓋時，會見到瓶蓋呈現出橢圓的外貌。這種視覺經驗可以由透視的作圖上得到證明。圖2-3畫面PP後方有一圓

A，其前緣與畫面切於一點，HL為地平線，E為眼睛高度，SP為立足點。先以足線a'、b'、c'分別穿透畫面與圓A的特定部位相連，次於穿透點往上引垂線，續以視線a、b、c連接圓A的特定點時，其在垂線上的穿透點即為圓A之特定點在畫面上的投影。若以弧線相連這些投影點，可形成一橢圓A'，此即為觀看圓時所見到的透視外貌。

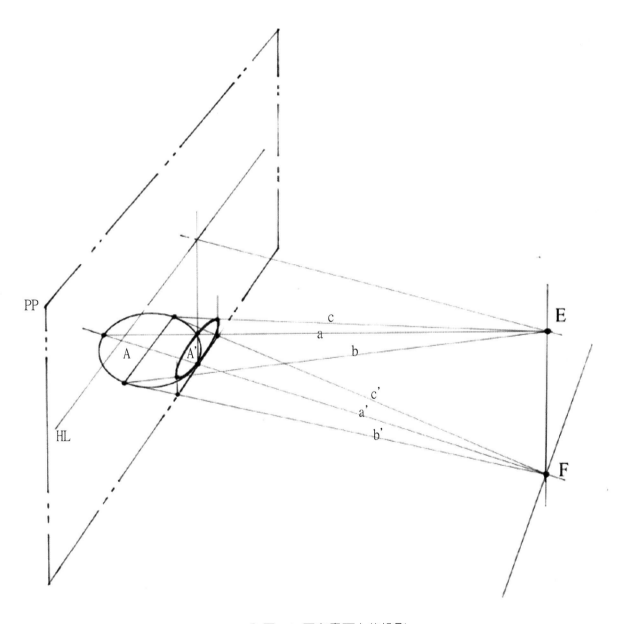

◉ 圖2-3 圓在畫面上的投影

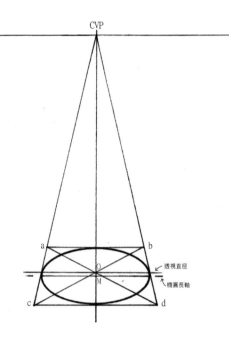

● 圖2-4 透視圓的中心點

就幾何學來說，圓是由半徑的迴轉所形成，橢圓主要由長、短軸所構成，兩者各具不同的樣貌與性質。圖2-1揭示圓可以外接方形，方形也可以內接圓形，其對角線的交叉點為圓心位置。欲決定出一透視圓的中心點，可先畫一平面橢圓及其長、短軸，再以平行於長軸的線條切橢圓於上、下緣，配合擇一眼睛高度後，從視中心點CVP以一點透視的方式畫透視線切該橢圓於兩邊，形成如圖2-4 abcd所示之透視正方形，其對角線bc與ad的交叉點O即為該圓的透視中心點，位置在橢圓長、短軸交叉點M的略後方。

2-3　透視中心點、視點高度與距離

在特定的眼睛高度與觀看距離下，視點E的視線與圓的中心點連線OO'必有一角度，如圖2-5所示，而且E在圓周上任一點停留，角度都一樣。

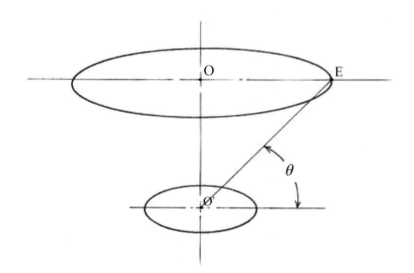

● 圖2-5 視線與圓中心形成一角度

眼睛高度改變時所看到的圓的姿態仍有可能不變(即度數一樣)只要把距離加長視點移遠些，就可保持一樣的

觀看結果，但其中隱藏的中心點位置卻已產生了變化。
圖2-6角A與角B度數一樣，分別為不同眼高的視點E1及
E2所產生，E1'(藍點)及E2'(紅點)分別為其透視中心
點，但E2'距離長短軸(黃線)之交叉點F較近，對應出
較高的視水平，故畫一平面橢圓時，可用以表示一透視
圓；而定下中心點時，也等於決定了眼睛高度與觀看距
離。

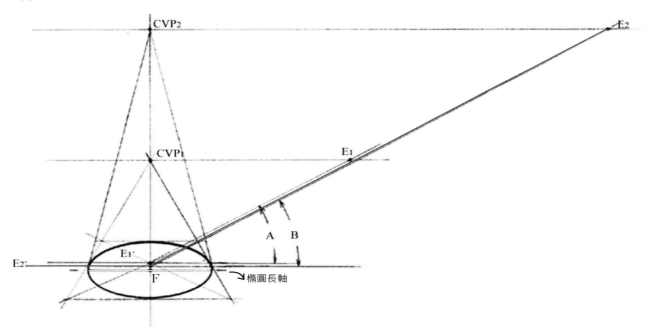

🌐 圖2-6　圓的透視中心點與眼高及觀看距離間的互動關係

　　因眼睛的位置與物體距離的影響，透視的物形，其
線條的長短、粗細或面積的大小，必顯現出近大遠小的
收斂縮小現象。圖2-7為同一圓形一點透視的仰角與俯
角表現，透視中心點各為o及o'。半徑oe及of在圖學上
是等長，透視時oe 是略大於of的，因距離上oe距視點
較近，of則較遠。該圓形所外接方形之邊長cd在此圖中
略大於ab也是由於較近眼睛的理由。仰角圖形的對應部
位也顯現出同樣的近大遠小現象，如c'd'之大於a'
b'。圖中之ce與ed線段是等長的表現，這是因一點透
視時該二線段與視點的距離相等，且設定使之與畫面接

觸，故沒有收斂縮小的現象。

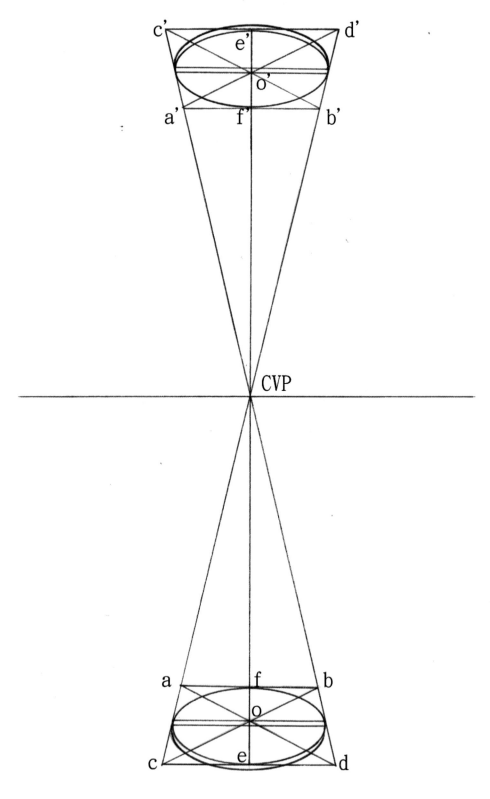

2-4　方形體、矩形體之透視

　　圖1-18是以立方體作爲對象，解釋左、右透視線所形成的夾角大小將如何影響所繪立體圖形狀的良窳及其原因，以供手繪產品透視圖時選用參考。但直接以左右透視線作爲起始步驟的立體圖畫法，在產品設計初期的線條式概念圖中並無空間尺度的衡量作用，僅屬於設計者在過程中憑「感覺」或「直覺」所作的視覺化圖形。

　　視角與眼睛高度的選擇，對草圖立體化後的透視姿態有重大的影響，是任何產品透視描繪前必須要作的重要決定，圖2-8顯示出一平面圓內的藍、紅、黑三組直徑，每組的實線和虛線直徑各呈90度相交，均可由平行線外切出正方形，亦能如圖所示由半徑構成小正方形。若把水平的直徑a當成俯視的畫面PP，則小方形可與畫面呈任何角度的擺置關係，左右視角也依此而定出，加上眼高及距離的因素，將可繪出各種的立方體姿態；圖1-18中立方體與畫面所成的60度與30度角，僅爲其中一個可能的擺放角度。

◎ 圖2-8　平面圓內的多組直徑

表現方形或矩形的產品時，以透視圓作為起步的作圖法，不但可定出眼睛的高度，同時也能經由中心點定出欲使用於概念圖的左右視角，使正方形的透視得以呈現，必要時可作為修飾比例的尺度依據。由透視圓決定視角以表現方形、矩形體的作法有以下二種方式：

2-4-1　視中心線為心軸之圓與方形體、矩形體之透視：

如圖2-4及圖2-6畫一以視中心線為為心軸的平面透視圓，並決定好中心點o 與視點高度(圖2-9)。選擇左視角使e線過中心點交地平線於消點V1，從V1引透視線切圓於f點，連結f、o並延伸與地平線相交得右視角透視線之消點V2，再從V1與V2引透視線與圓相切得一正方形之透視ghij，此為二點透視所決定出之正方形，abcd則為一點透視所繪成之正方形。

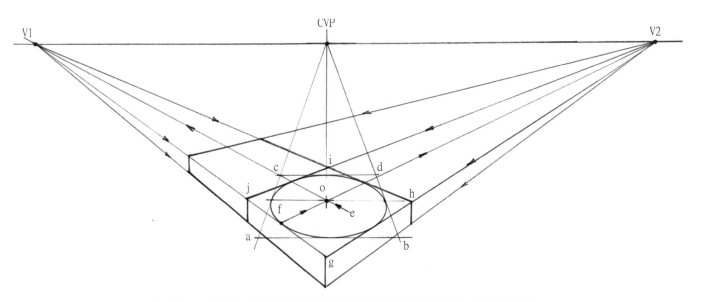

🌐 圖2-9 以視中心線為心軸的透視圓決定視角與方形體、矩形體透視

圖中由ghij各點下引垂線並選定適當距離即可完成一具厚度之正方形薄片之透視。若該圖形往左視角方向延伸其長度，可成為如圖所示之矩形薄片。地平線、消點、透視線等是為了解釋理念而繪製，實務應用時是以心中的存想來推定其位置的，透視線也只繪出產品本身所使用的線段，如gh、ji與jg、ih即是，要注意的是線

條是否能「均勻收斂」到消點，兩消點的連線是否「水平」，過程中線條除非是確定的，否則皆以輕筆觸行之。圖2-10為完成圖。

圖2-11為應用圖2-9相同的透視圓，但選用不同的視角所繪出的正方形與矩形塊體。為要使頂、底面左、右視角的夾角A、B皆能大於90度(如前所述，小於90度易造成透視扭曲，應避免)，圖中從ghij各點往上引垂線來定出高度以完成圖形，圖2-12為完成圖。

◎ 圖2-10 正方形與長方形薄片透視　　◎ 圖2-12 方形與矩形塊體透視

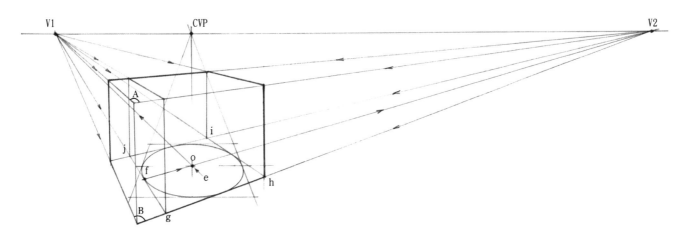

◎ 圖2-11 與圖2-9相同的透視圓，不同的左、右視角與方形、矩形塊體

2-4-2 左或右視角透視線為心軸之圓與方柱形透視：

　　圖2-13為一由左視角透視線為心軸之透視圓決定左右視角並繪出薄片方形與方形柱的範例。作圖順序如下：

(1) 繪一以左視角透視線為心軸之透視圓Q。

(2) 分別畫ab與cd垂線切透視圓Q於s及t點。

(3) 連結s及t並往右延伸之。

(4) 畫st之收斂線ac切圓於w點，並往右延伸與st之延伸線交於V2，此為右消點，同時也決定了右視角。ac線的收斂宜緩慢、均勻，若太快，將造成消點太近及左、右透視線的夾角小於90度，使圖形扭曲變形。過V2點往左畫水平線即得出與視水平同高之地平線。

(5) 畫收斂線bd切透視側圓於x點並使之收斂於消點V2，此時連線wx與st的交點o即為該圓之透視中心點，而abcd為其所外接之正方形透視。

(6) 延伸該透視圓Q的短軸V與地平線HL相交，得左消點V1，左視角亦由此而確立。

　　圖2-13收斂至消點V1之所有線條均為左視角之透視線，而收斂至消點V2的則均為右視角透視線。abcdefg為較薄的正方形塊，abcdhij則為平擺著的正方柱體。

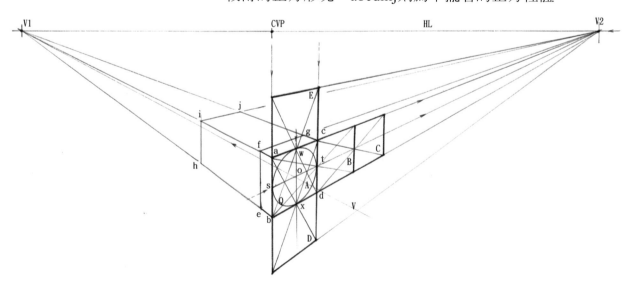

● 圖2-13　由左視角透視線為心軸之透視圓決定左、右視角與繪出方形薄片及方形柱

2-5　透視圓與方形透視之衍生

　　對圓與方比例關係的認知，是徒手繪製產品透視時空間尺度衡量的基礎。圖2-2圓與方的關係中揭示平面正圓藉由交叉線可衍生出相等面積的正方形作法，透視上亦能藉由同樣的作法達到相同的目的，但大小尺度卻受視點與距離的影響，愈近視點的顯得愈大，愈遠離視點的，因朝消點收斂縮小的關係，會顯得愈小。圖2-13的各個方形在平面上雖是相同大小，透視上卻是A>B>C朝右消點漸小，E>A>D朝視中心線下方的第三消點逐漸縮小。圖2-14為同一透視圓以一點及二點透視外接方形後所做的方形衍生，視覺上一樣會有收斂縮小的現象。

◎ 圖2-14 透視方形格的收斂縮小

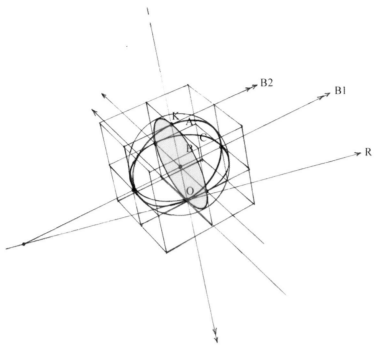

3

第三章　圓與正立方之透視

3-1　圓與直立正立方

3-1-1　以視中心線為心軸之平面透視圓作出外接正立方形

　　由圓的透視可以決定出一立體狀態的球體,從而建構出一個正立方的透視。步驟如下:

(1) 畫一以視中心線為心軸之平面透視圓,定出圓的透視中心點P;過P點取左視角之透視線a(紅線),該線收斂於左消點,再畫一透視線b(藍線)過圓周上一切點W,連接該切點與P,得右視角之透視線c,該線收斂於右消點,左、右視角之透視線各與圓周產生兩交點(圖3-1);

(2) 以長短軸交叉點o為圓心過圓周畫一正圓。過P點分別在左、右透視線上畫垂直線並使之各交正圓圓周上兩點。銜接各交點可完成一以收斂於右消點透視線為中心軸之透視圓,過P點畫一與水平橢圓長軸垂直之直線,得球體之頂、底點A及B(圖3-2);

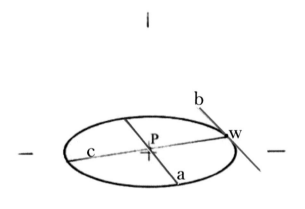

◎ 圖3-1　決定透視中心點與左、右視角

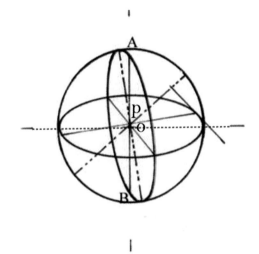

◎ 圖3-2　決定球體內以收斂於右消點透視線為中心軸之透視圓

(3) 依同樣的作法，且使圓弧經過A及B點，作一以收斂
 於左消點的透視線為中心軸的透視圓，整體形成一
 具有三個中心軸向截切圓的立體球形（圖3-3）；

(4) 經過該三個截切圓直徑兩端分別畫上平行的收斂線
 條，完成一外接一直立正立方形的球體（圖3-4）。

🌐 圖3-3　決定球體內以收斂於左消點透視線為中心
軸之透視圓

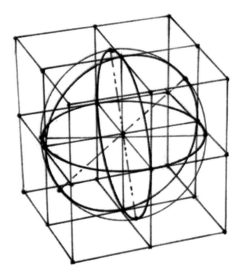

🌐 圖3-4　外接一直立正立方體的球體

3-1-2 以左或右視角透視線為心軸之透視側圓外接正立方形

圖3-1到圖3-4是以平面的透視圓作為架構，畫出一直立正立方形的過程。若使用透視的側圓亦可以外接出一正立方形(圖3-5)。步驟如下：

🌐 圖3-5 以透視側圓做出外接正立方形

(1) 決定一以左視角透視線為心軸之透視側圓A，並以該橢圓長、短軸交叉點為中心畫出一正圓。於圓A左、右各畫垂直線得切點a與b，兩點相連得右透視線。畫一收斂線cd並切圓A於T點，延伸cd線與右透視線交於消點V2。畫收斂線ef並切圓A於S點，連接T、S得透視中心點o。

(2) 過o點依圓A之短軸方向畫出圓A之心軸得左透視線，且與過V2之地平線相交得消點V1；過T、S兩點得另一透視側圓B，同時完成其外接之方形。

(3) 以收斂線過圓A、B之外接方形，完成一以側圓A為起始之透視正立方形。

3-2　圓與傾斜正立方

　　由透視圓亦可以直接定義出透視上具相互垂直意義
的傾斜線組，並求出傾斜圓，且能據以完成具有三個中
心軸向截切圓的球體，以銜接出一傾斜正立方形，其步
驟如下：

　　圖3-6中首先確定左透視線OL及右透視線OR，再擇
一左透視線L'爲心軸畫出一透視側圓A，次以其長、短
軸交叉點w爲中心外切一正圓。

　　決定一傾斜線B1，同時畫一透視上平行於B1的B2
線，並使之切於圓A上之點K，連結KO即求得KO與B1兩
者爲透視上相互垂直的傾斜線組，其中KO朝向於右下方
傾斜消點，B1及B2則收斂於右上方的傾斜消點，以KO
爲基準完成平行之收斂線K1及K2，兩者分別切圓A於
D、E點。

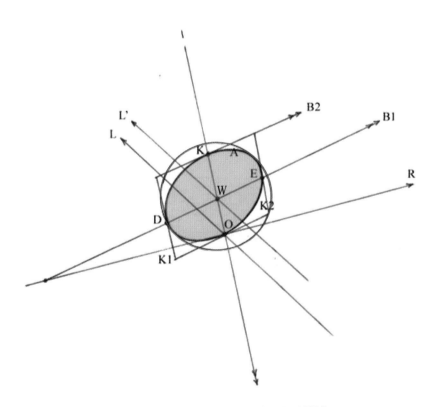

◉ 圖3-6　決定透視上相互垂直的傾斜線組

圖3-7　中分別以K及O為頂、底點，再以B1為心軸完成傾斜之透視圓B，次以KO為心軸繪出傾斜之透視圓C。

以收斂線組外接圓B與圓C分別得外接之正方形，再以透視收斂線過各方形之四角，完成如圖3-7所示之傾斜正立方。

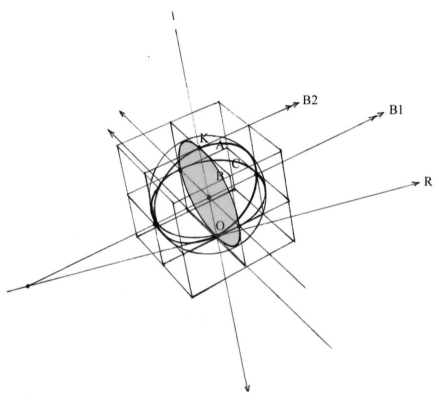

● 圖3-7　具傾斜切圓的球體與外接之傾斜正立方形

3-3　遠近與大小

視覺經驗顯示愈靠近觀看者的物形顯得愈大，愈遠離的愈小，此為透視的基本定理。圖3-4及圖3-5的立方體均可以用透視分割的方式朝左消點、右消點及垂直下方之第三消點，衍生出許多圖學上體積相同的正立方，因透視的收斂縮小現象，愈近觀看者視點的顯得愈大，愈遠離的顯得愈小，構成立方體的方格及所有線條的長短也同樣依循此一規範（圖3-8）。

● 圖3-8　視點與距離影響立方格的大小

4 圓的透視姿態與空間尺度之變化

4-1　正立方之內接圓

　　以正方形可以內接正圓的定理，圖3-4立方體的每一個面都可以內接一個透視狀態的圓（圖4-1）。若以固定的眼睛位置及距離來分析其姿態與尺度的變化，可揭示出許多可資遵循的規則，供徒手繪製透視圖時空間衡量的參考。

◉ 圖4-1　立方體的每一面均可銜接一透視圓

　　圓在透視時的姿態，包含大小及圓周的彎曲形態，是由視點之視線與圓心所形成的角度而決定的。圖4-2視線與立方體A面形成的角a小於與B面形成的角b。圖4-3的立體圖顯示與圖4-2的對應關係，內接圓A的透視角度小於圓B，但因較接近視點E，尺寸上顯得比較大。A、B兩圓的中心連線上的任何圓將朝箭頭方向往地平線上的消點收斂，越遠尺寸越小，但角度愈大。圓C的角c小於圓A的角a，對應出透視外貌的橢圓角度較小，尺寸也因距E點較遠而變得比圓A小，所以當圓的軸向中心線朝向地平線之消點，而其排列位置朝垂直向的第三消點收斂縮小時，其角度及尺寸都將愈遠愈小。

● 圖4-2 視線與圓中心形成的角度

● 圖4-3 側邊內接圓收斂的方向與透視圓的角度及大小

中心軸朝垂直之第三消點前進時，圓的透視變化也分兩種，如圖4-4所示，一種是朝地平線上之消點收斂縮小其尺寸之圓，如圓B較遠離視點E，角b也小於角a，其姿態顯出較小的尺寸及較小角度的橢圓外貌；另一種為大小朝垂直向之第三消點收斂之圓，其透視角度愈遠離視點E則愈大，如角c之大於角a，外貌所顯示之橢圓也反映此一特質，尺寸上則愈遠離視點愈小。

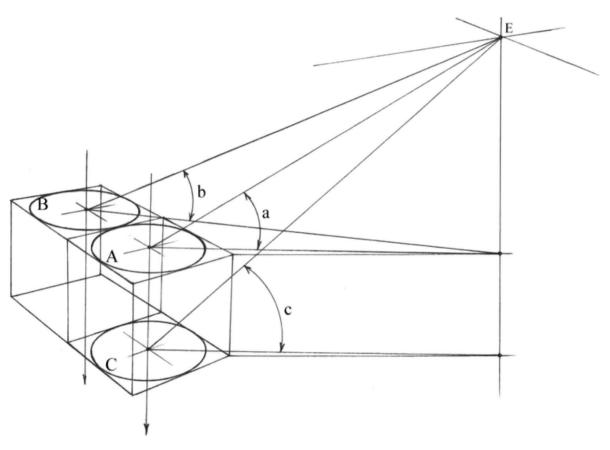

◎ 圖4-4 頂底內接圓收斂的方向與透視圓的角度及大小

4-1-1 　直立圓柱

透視狀態下圓的外貌雖說是與平面橢圓一樣，型態上卻因眼高及距離而有變化，表現上以度數來區分。圖4-5中 E 為眼睛高度，A為圓。眼睛在E1位置時為俯視90度，圖學上的表現為正圓，E4位置時為側視，呈「一」字型，E2、E3在圖示之眼高及距離下，視線與圓A各形成45度及20度，眼睛所感受到的形狀各為對應的45度與20度平面橢圓。

如把眼睛的位置E4定住不變，把圓A分別下移到A1及A2位置，視線角度各為30度及50度，透視的外貌顯現出30度及50度的平面橢圓，這表示愈接近視平線角度愈小，愈遠離則角度愈大。

如把圓在A1及A2的形狀分別做為頂、底部，且加以連接兩側後，會形成如圖4-6的直立圓柱，其外顯的圓弧彎曲型態除暗示出如圖4-4所示，愈往下透視圓的角度愈大、尺度愈小外，也暗示出如圖4-5的空間條件。

眼睛的位置及與物體的距離關係，間接表示繪圖者認為在這樣的條件設定下，該直立圓柱的透視外型最足以表現其心中認定的良好姿態形象。一個成熟的設計師以徒手繪製設計草圖時，對透視的應用條件是有所選擇的，且都是以這樣的心態作為造形姿態表現的基礎。

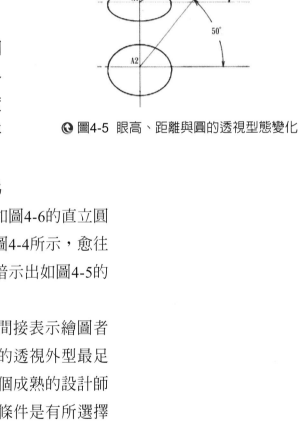

◎ 圖4-5 眼高、距離與圓的透視型態變化

◎ 圖4-6 不同角度的透視圓組成一直立圓柱

4-1-2　水平圓柱

　　圖4-3所示圓A與圓B的邊線若加以相連，則會形成一水平擺放的圓柱，其外貌與姿態對應出圖示特定的視點、視線、視角及視線與圓心的角度和觀看距離間的關係。當繪圖者以表現草圖的心態畫出平面擺置的圓柱時，雖不必事先於心中存想如圖4-3所示的各項空間位置關係，但把立體圖的透視圓角度及大小，依所選擇的左視角或右視角透視線的方向做出符合透視規範的變化仍是必要的(圖4-7、4-8)。

◉ 圖4-7　左視角透視線為心軸之圓柱　　　◉ 圖4-8　右視角透視線為心軸之圓柱

4-2　傾斜立方之內接圓

　　圖3-7之傾斜正立方若仿圖3-8之方式朝三個方向衍生出多數體積相同的傾斜立方體，並在其表面使之內接圓形時，視覺上所感受的大小仍然受距離的影響，愈近的愈大，愈遠的愈小。其內接圓的透視度數變化依然受觀看者視點、距離、視線與圓心所形成的角度影響而反映於橢圓的外貌上（圖4-9）。若把傾斜立方體的表面及中心切面各使之內接一圓，其透視圓的大小及度數變化必受到方格透視狀態的規範，呈現出圖4-10所示透視圓由上而下漸小，並朝右下方之傾斜消點收斂，角度則愈近消點愈大；圖4-11透視圓組由前而後往地平線之左消

點收斂漸小，角度則呈現前方較小，往後漸大的變化；
圖4-12的三個內接圓大小係朝向右上方的斜向消點收
斂，透視圓的角度則前方較小，往消點的方向漸大。

◎ 圖4-9 傾斜立方格與內接圓的大小及角度變化

◎ 圖4-10 朝右下方斜向消點收斂的大小與角度變化

◎ 圖4-11 朝地平線上左消點收斂的大小與角度變化

◎ 圖4-12 朝右上方斜向消點收斂的大小與角度變化

4-3　橢圓短軸與透視圓心軸之關係

4-3-1　正方形的分割與內接圓

　　直接以正方可以立即內接出一正圓，也可以用正圓馬上以平行線，外接出一正方形，但如果把正方形以等分分割的方式來進行內接一正圓時，卻能分解成許多簡單的作圖步驟。如果能對這些過程加以瞭解，就能對透視圓心軸與橢圓短軸間角度的變化加以控制，在應用實務上會有莫大的幫助，因為所有複雜形狀的徒手表現常會以透視圓作為空間尺度衡量的基準。

　　藉由分割正方形作出內接圓的過程如圖4-13之連續圖(1)～(7):

(1) 畫一正方形，對角交叉得中心點o，如圖(1)。

(2) 過中心點以「+」等分之，a、b、c、d為四切點。在左右二長矩形格上對角連接得等分點。

(3) 過該等分點畫ca之平行線交叉於e、f、g、h四點。

(4) 以平行於db之線連接e、h及f、g後得等面積16小格。

(5) 在上下長矩形格以圖示方法做交叉線。

(6) 重複此作法於左右之長矩形格，並標出圖示之交叉點。

(7) 連接這些交點可完成一內接之正圓。

(1)

(2)

(3)

(4) (5) (6)

(7)

◎ 圖4-13 分割正方形作出內接圓

4-3-2　短軸與心軸之角度變化規則

　　平面的圓可以外接方形，方形也可以內接圓形，透視時亦復如此。圓的透視外貌雖如同橢圓，其能外接一透視正方形是必然的。圖4-14的透視圓A外接一正方形時可得4切點a、b、c、d，直徑bd為左視角透視線之一，收斂於左消點；若使該橢圓的短軸ef朝向地平線HL右方的消點收斂時，將與右視角透視線之一的心軸線x局部重疊。

　　心軸線x依透視線的收斂方向除透視圓A以外，還分佈有若干透視圓E、F、G、H，其大小沿透視線方向由E之最大逐漸小至H，橢圓角度則以漸大方式至H為最大，這是受視角及其外接正方形收斂縮小的必然結果。此外，受影響的尚有各橢圓的短軸，除圓A外，距消點愈近，短軸與心軸線x所形成的角度將愈大，如角H'>角

G'。這種角度上的變化，主要反應於透視圓的位置及其弧度上。在透視圓A下方的圓B與圓C上，亦有相同的情況，愈往下角度愈大，如角C'>角B'，即方形底部左、右透視線的夾角愈是小於90度時，短軸與心軸之夾角愈大。

以圖4-14所含括的各小圖而言，其橢圓之短軸與圓心軸的夾角大小完全受所選定的視點高度、左、右視角及俯角所影響，一旦選定這些條件後，除表現直立之圓柱外，任何水平擺置之圓柱表現，或僅使用其局部之弧線以表現產品之圓角，皆須服膺這種變化規則，否則便是不符透視規範了。但該夾角愈大時，也表示整個透視圖形已接近扭曲，故透視扭曲最少的即屬靠近透視圓A所構成的立方體了，該部位的夾角最小。以徒手作畫而言，除非極寬且長，否則一般皆直接以心軸作為短軸直接畫出橢圓即可。

🌏 圖4-14 橢圓短軸與圓心軸的夾角

圖4-15為一方柱形構成之透視，組件分別為A、B、及C。若拆開表現其內接圓時，組件A各方形之內接圓情況如圖4-16所示，橢圓A'為頂面之內接圓透視，短軸ab重疊於心軸線x上，無角度上的變化。A'與A"的邊線相連即成為一直立圓柱。以圖4-15外觀所暗示的視點高度與視角及方形柱B(圖4-17)左、右兩面內接圓之橢圓B'與B"之形狀而言，其短軸如B'圓之a'b'及B"圓之a"b"，與心軸線x幾乎無角度產生，可視之為兩者重疊，此時若以直線相連B'與B"圓即可成為一以二點透視表現之水平擺置之立體圓柱。方形柱C(圖4-18)因視角及所處部位的影響，內接圓C'與C"之短軸a'b'及a"b"分別與心軸線x成一夾角D及E，而使其透視圓周緣之弧線，於兩圓相連成一水平擺放之圓柱時，成為整體透視的一部份。

◉圖4-15 方柱形之構成

◉圖4-16 方形柱A所內接直立圓柱之橢圓短軸與心軸

◉ 圖4-17 方形柱B所內接水平圓柱之橢圓短軸與心軸

◉ 圖4-18 方形柱C所內接水平圓柱之橢圓短軸與心軸

4-4　相關應用範例

　　圖4-19所列各插圖為本章之相關應用範例，依透視圓應用於直立圓柱時橢圓短軸與圓的心軸重疊，左、右視角透視線為心軸之圓、複合的應用包含心軸收斂於斜角消點之圓等的順序排列，應用的情況或為完整使用的透視圓，或僅為局部應用於產品圓凹角、凸角的表現。

　　依視點高度及所選定視角的條件，使用透視圓於草圖或著色表現圖的透視時，為求繪圖的速度，所應用之橢圓短軸是否與圓的心軸間存有夾角之事常被繪圖者忽略，但以徒手作畫而沒有定出地平線、消點、或畫全透視線等作為輔助，一切全以目測搭配感覺作圖的情況下，小地方若能加以注意，並儘可能做對，對整體透視的正確性是有幫助的，謹以此想法共勉。

◉ 圖4-19　透視圓應用之相關範例

高級皮革 密封彫刻具紀念性圖文
可當孔果掛 or 裱裝

5

透視圓與等邊多角形表現實務

生活產品的造型變化雖有無限可能，但在角度的使用方面卻常是規律的，如三支腳的茶几、四支腳的椅子或休閒桌、五角形的花瓶等，在角度部位的造形固然可以任由設計者發揮，計算上也能應用圖學輕易達成，但在徒手透視表現時，常不易拿捏出正確的角度，此時若能應用透視圓輔助作圖，便可輕鬆且快速的完成角度的求取!以下為造形上常被應用到的幾種角度。

5-1　等邊三角形與六角形

5-1-1　平面的求法

　　三角與六角形有其幾何上的密切關聯性，平面作圖順序如下:

(1) 以點O為圓心，取任意半徑OA畫一正圓。

(2) 次以同樣半徑，分別以點A及A'為圓心，各畫一圓。

(3) 再以直線分別從A及A'兩點與左、右兩圓在中央圓之圓周上的交點B、C、D、E諸點連結，即完成一等邊六角形；若從該六角形中作間隔一角的連接，如AEC或BDA'，則成等邊三角形(圖5-1)。

● 圖5-1　圓與平面等邊六角形

5-1-2 透視表現

以透視圓對應圖5-1的作圖步驟如下:

(1) 以視中心線XY為心軸畫一透視圓並
定出中心點M及右視角之透視線L(圖
5-2)。

(2) 依往右消點收斂其大小與角度的規則
加上另二個透視圓（圖5-3）

(3) 依圖5-1之做法，於連結各角完成一
等邊六角形後，每間隔一個角均可以
直線連接出一符合透視規範之三角
形，圖例為往下引垂線完成一等邊三
角形柱(圖5-4)。

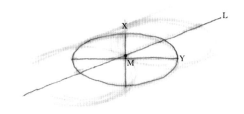

◉ 圖5-2 以透視圓定出中心點及右視角透視線

◉ 圖5-3 往右消點收斂與縮小其大小及角度的透視圓

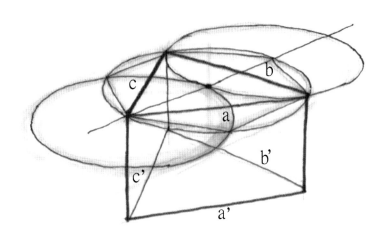

◉ 圖5-4 等邊三角形柱

圖5-5為以左視角透視線配合大小及角度均往左消點收斂的透視圓所繪出的等邊三角形柱。本圖例係從各角往上引垂線而成。圖5-4及圖5-5所示之各組線條，如a、a'及b、b'、A和A'、C和C'等，在圖學上均為相互平行的線段，透視時必須使之有均勻的收斂性，以確保各組之消點均在同一地平線上。以透視呈現的優劣而言，圖5-6左圖因視角的關係將導致加上厚度後，等邊六角形之A邊僅能顯現出極小的面積，前緣大部分會被B、C邊的厚度所佔據，視角設定不佳，經調整後，完成如右圖的外貌，A、B、C三邊面積皆能明顯出現於前方，就透視角度與姿態而言，顯然優於左圖。

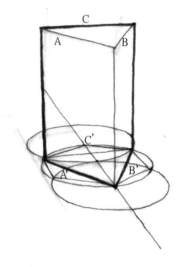

◑ 圖5-5　左視角透視線為基準所完成之等邊三角形柱

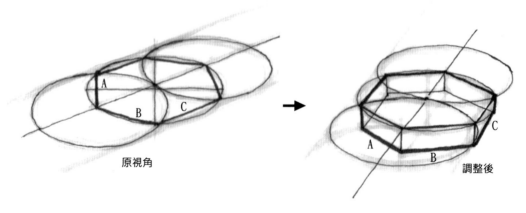

原視角　　　　　　　　　　　　　　　　　調整後

◑ 圖5-6　不同視角的等邊六角形的視角調整

三角形具有良好的結構強度及穩定性，常被應用於各類的產品造型上，但在表現其透視時，視角的選用常影響其立體姿態的好壞。圖5-7主體部位呈現弧形等邊三角形的燈具，若以二點透視描繪則很難表現其腰部弧形三角的優雅形態。圖示之姿態為以一點透視的三個透視圓所得到的角度。改變等邊三角形中一角或二角的角度將使之成為等腰三角形，表現的過程應先以透視圓求出等邊三角，再調整成所需角度的等腰三角，在過程中空間尺度的視覺化感受將有助於整體比例的決定及後階段工程圖尺寸的定義，圖5-8講桌及圖5-9矮几皆為先求出等邊三角後再轉成等腰三角形的表現。

◉ 圖5-7　主體成弧形等邊三角的燈具

© 圖5-8　講桌

© 圖5-9　矮几

5-2　等邊四角形與八角形

5-2-1　平面的求法

　　等邊四角形如同三角形一樣被大量應用於生活產品的造形中，也經常被作為設計修飾過程中的基礎形狀，其與圓的幾何關係相當單純，如圖5-10所示，以圓形外接方形後畫出對角線，再以圓中心為定點，在對角線上取相同尺寸後可連接出所需之正方形，每一方形之四角亦皆能被一正圓的圓周所經過。

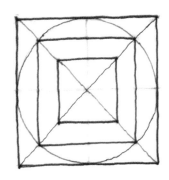

◉ 圖5-10　圓與方的幾何關係

5-2-2　透視表現

　　表現出符合透視的正方形為本圖例的應用重點。程序上須先繪出一測度用透視圓底稿，於定出圓中心點o並定出左、右視角的一組直徑A及B後，再分別以A及B為基準畫收斂之透視線過直徑兩端，即完成一正方形之透視abcd(圖5-11)。

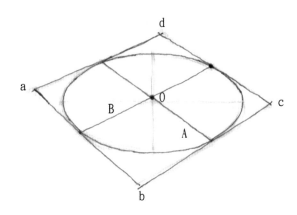

◉ 圖5-11　以透視圓作出正方形之透視

依照圖5-10之線條構成，於繪出對角線後續以左、右視角之透視線完成如圖5-12所示之方形組透視。再於對角線上之方形四角取所需之部位往上、下引垂線，略經修飾後可完成一可放置小物件之等邊四角形桌上型容納盒(圖5-13)。圖5-14為去除底稿線條後之完成圖。

從圖5-10之圓與方的幾何關係中亦可以轉化成等邊八角形。圖5-15中各以a、b、c、d為中心點，連接o為半徑畫圓，得f、k、e、h、g、j、i、l諸點，連接各點即可獲等邊八角形。立體作圖步驟如下：

◉ 圖5-12 對應圖5-10之方形組透視

◉ 圖5-13 等邊四角形桌上型容納盒

◉ 圖5-14 去除底稿線條後之完成圖

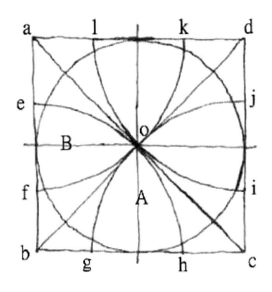

◐ 圖5-15 方、圓與等邊八角形的幾何關係

(1) 以透視圓決定出心點、視角、及外接之透視正方形
 (圖5-16)。

◐ 圖5-16 決定透視中心點O、視角、及外接之正方形

(2) 依圖5-15的平面關係，以具收斂性的角度及尺度之透
 視圓作出對應之空間比例(圖5-17)。

◐ 圖5-17 對應圖5-15的透視空間比例

(3) 連結各點並下引垂線完成一等邊八角形之立體形狀
(圖5-18)。圖5-19為圖5-18加長高度後所形成之展示
柱。

🌏 圖5-18 符合透視規範之等邊八角形

🌏 圖5-19 等邊八角形展示柱

圖5-20透明方錐體、5-21椅子、5-22具玻璃面之邊桌、5-23三C產品等皆為以透視圓求出之等邊四角形透視作為基礎所完成之著色表現圖。圖5-20及5-21為課堂上講解投影過程之示範。

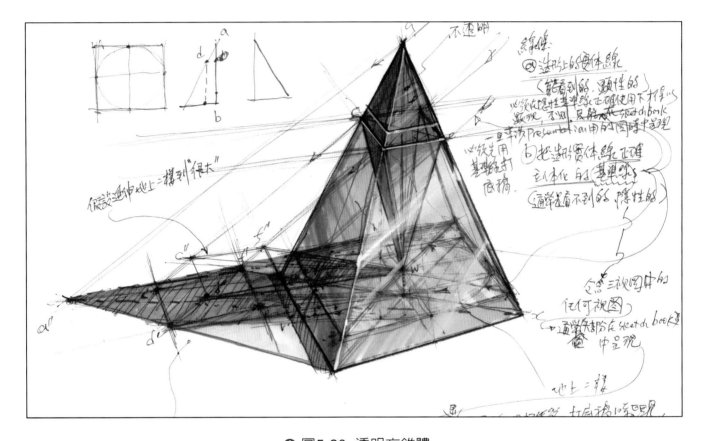

◉ 圖5-20　透明方錐體

以透視圓搭配所選用的視角，同時參照圖2-11所示從方形的透視延伸出所需比例的矩形作法，其中已隱含著空間尺度的關係，可供定案時決定尺度的基礎。圖5-24具裝飾腳之桌子為決定比例後往上繪出高度及形狀的表現圖。

◉ 圖5-21 椅子

● 圖5-22 具玻璃面之邊桌

◑ 圖5-23 三C產品

◑ 圖5-24 具裝飾腳之桌子

5-3 等邊五角形

5-3-1 平面的求法

　　等邊五角形為常用的基本形狀，且經常以不同的樣貌廣泛出現於各類型產品中，其平面的求法可遵循以下的步驟達成:

(1) 如圖5-25以任意半徑畫一圓A後，取半徑oa之中分點b，再以c為中心，cb為半徑畫一圓B得交點d與e，dc及ce之連線皆等長，將成為五等邊中之二邊，圖示之de連線必平行於水平之直徑。

(2) 使用分規以dc長在圓A之圓周上取相等線段df及fg，各點相連後即得等邊五角形，如圖5-26。各角與中心點o連線並延伸後均將過其相對邊之中分點，如圖示co之延伸線中分其對邊fg於H點。fg平行於圓A之水平直徑。

◎ 圖5-25 以圓求出二等邊dc與ce

◎ 圖5-26 等邊五角形

5-3-2 透視表現

　　等邊五角形立體表現的過程，需要應用「透視圓之大小及角度朝左、右視角之透視線收斂的方向縮小，往視點前方接近則擴大」的現象，作為空間比例的衡量基準，並參照圖5-27的幾何關係先畫出各相關之透視圓A、B、C、D作為繪製的基礎。作圖順序如下：

(1) 如圖5-28，決定透視圓A，定出中心點O，及右視角透視線a'a，左視角透視線co；以c為中心點，oa之中分點b為半徑畫出透視圓B，得交點d及e。

(2) 圖5-27顯示圓B、C、D均為同樣大小，故依收斂方向繪出C、D二圓，求出交點f、g。

◉ 圖5-27 點f及g與圓C、圓D的空間關係　　　◉ 圖5-28 對應圖5-27繪出四個透視圓求出交點

(3) 連接各交點，下引垂線並加上厚度即得等邊五角形(圖5-29)，圖5-30為完成圖。

◉ 圖5-29 由四個衡量用透視圓求出等邊五角形

◉ 圖5-30 完成圖

　　圖5-31為應用上述理念，但以不同視角用於桌子之表現。

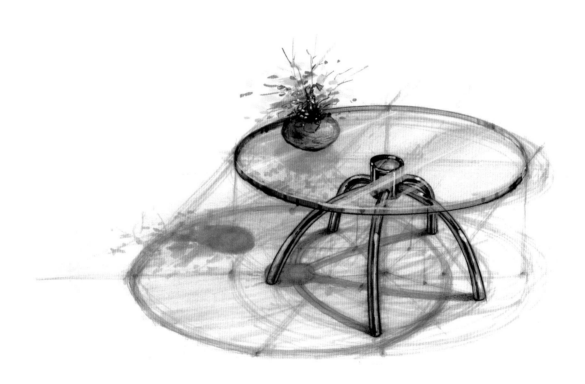

◉ 圖5-31 弧形五腳桌

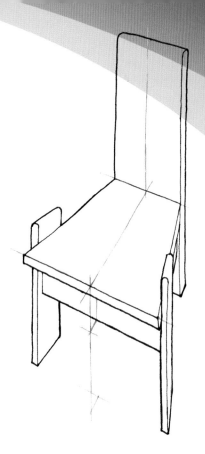

6

透視中心線與產品姿態

6-1　意義與作用

　　在設計初始的階段，概念圖多是以純粹的線條來表達。為了要節省時間，設計師僅繪出產品本身的透視線，並未視覺化的定出透視畫應用時的所有元素條件，如畫面、地平線、消點、立足點、產品平面圖、全部的透視線等，因為這些條件的設定是在理論的探討與瞭解時才有必要。過程中對空間尺度的拿捏，多以感覺或直覺來控制，其間免不了會產生一些透視上的錯誤，但這些誤差其實能藉由透視應用上的技巧來使之盡量減少。

　　生活產品中物品的形狀絕大部分是對稱的，且經常在對稱的中心部位上設置有功能性意義的形狀或印刷有裝飾圖案、商標等。在表現其透視時可藉由中心點、中心線的設定來減少過程中可能產生的透視誤差。在圖6-1左上方的平面矩形體上以交叉線定義出中心點o後，過o點即可得表面之中分線x'x。於表現其立體形態時，繪出矩形的透視abcd後，即可遵循同樣的做法得到透視中心點及透視中心線x'x。若從x點垂直往下延伸，則x'xx"成為中分頂、前二面的透視中心線；如中心點上設有圓孔，其表現的部位必須在交叉點上。圖左之方錐體畫在交叉點上意味著其透視之空間位置是在矩形體表面之中心部位。

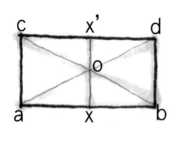

　　純線條式的概念圖，在沒有明暗調子輔助下，可由
透視中心線的表現，幫助觀看者快速了解構想圖形狀之
重要部位表面的凹凸與轉折。設計師也能藉由視覺化的
透視中心線與自己對談，掌控徒手透視的正確性，如圖
6-1範例所示，由於定義出透視中心線x'x，得以確認
ax線段略大於xb及xc，是符合透視遠近的收斂縮小規範
的，進而可以認定所繪的圓孔、V形凹陷、突起的方錐
等的透視位置是正確的。

上述範例中的透視中心線是由打交叉線後由中心點所求出，雖是較準確的做法，但運筆時交叉線的線條若有歪斜，將使中心點部位產生誤差，這可由提高注意力來避免或於平時多加練習來加以克服。此外，如對距離所產生的收斂、縮小現象直接加以應用時，也能快速的定出正確的透視中心線來。如圖例中ax線段距觀看者較近，而xb顯然較遠，在如是之認知下，於完成矩形abcd後，即可直接於ab及ac線上目測決定出x點的位置，從而過x點所畫出該視角的透視線即為其中心線了。圖6-1中的所有圖例皆以上述的方式來決定出透視中心線，再配合遠近的收斂、縮小現象來作整體尺度上的定位。

6-2 實務應用

6-2-1 高背椅

由圖6-1各插圖之綜合比較可知，視角及視點高度決定了產品立體表現時的姿態，而藉由透視中心線輔助，可以快速定出對稱部位的透視尺度，不但使圖形正確，也加快了作畫速度。圖6-2為一高背椅的概略三視圖，由俯視圖可知，椅面呈梯形，描繪其立體狀態時，應用透視中心線作為輔助的過程如下：

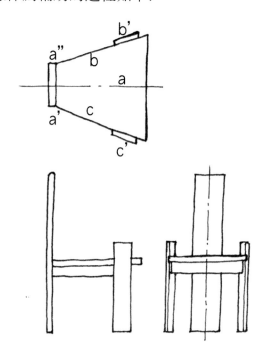

🌐 圖6-2 高背椅之概略三視圖

(1) 決定視點高度及左、右視角(圖6-3)。

(2) 加入另一左視角的透視線以定出椅面深度,並分別
以o及o'為中心點,取線段A及A'、B及B'。線
段A、B分別比A'、B'較靠近視點,故須略長些,
如此以目測方式快速決定了梯形椅面的透視尺度(圖
6-4)。

◎ 圖6-3 決定視點高度及左、右視角

◎ 圖6-4 由透視中心線決定梯形椅面之透視尺度

(3) 分別自o及o'往下及上方延伸，繪出靠背及椅面之
前側至地板的中心線(圖例以紅線表示)(圖6-5)。

◎ 圖6-5 靠背及前側至地板的透視中心線

依圖6-4之方式逐步定出空間尺度並加入細節的完成圖(圖6-6)。繪製過程中須注意的是，在概略三視圖中相互平行的線組在透視圖中必收斂至特定的消點，如圖6-2之俯視圖所示，平行線組a、a'、a"及c、c'和b、b'等彼此相互間並非平行，應有其自己的消點，故控制線條的收斂性時應特別注意此點。

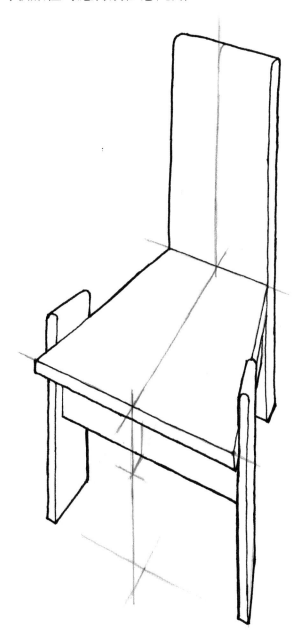

◉ 圖6-6 包含透視中心線之線畫完成圖

6-2-2　檯燈

平面圓內互呈90度的一組直徑，在透視時即為左、右視角的透視線，其夾角度數的大小反映出繪圖者的眼睛高度(參考圖1-18、圖2-8)。圖6-7為一檯燈的概略視

◐ 圖6-7　檯燈概略視圖

圖。於決定眼睛高度，畫出一透視圓A，定出中心點o，並以一組直徑如圖6-8中過中心點的紅、藍中心線，作為透視時的兩個不同視角，如此，即可表現出圖6-7所示弧形環圈在立體圖時所應處的位置。

◉ 圖6-8 透視中心線與環圈位置的關係

圖6-9為圖6-8位於紅、藍視角透視線的裝飾環圈，拆開後的表現，同時也把綠色視角的環圈加入作為比較。設計師表現其溝通用之構想前，心中應先有定見:採什麼樣的視點高度及視角，最能傳達其概念形狀的魅力與說服力?完備的預想規劃是溝通發表時的重要技巧之一。

◉ 圖6-9 以透視中心線所決定出的不同視角

透視圓與圓角

7-1　　基礎應用理念

　　球體、方形、圓柱、圓錐為產品造形所應用之基本形體。球體與方形皆與圓有著密切的幾何關係，而圓柱與圓錐更是由圓所直接推演變成，故圓可稱為該四種基本形體之構成元素。當圓與直線及不同半徑之圓弧組合後可以塑造出無窮無盡的形狀。生活環境中所使用到的產品，觀察其整體造型，可以發現到處充滿了圓的痕跡，如圓角、圓柱、圓弧等。

　　圖7-1表現出矩形之等徑圓角與球體的關係。球體的部位A為表面積的八分之一，完整重現在矩形體的對應部位A'上，其它視覺上非完整的八分之一如箭頭所指出現於矩形之對應部位B'、C'、D'、E'、F'、G'，但尺度上因所處位置受視點、視角、距離等的影響面積顯得較小，這可由矩形體上淺筆觸的漸小球體決定出來。左方球體上有三個中心軸向截切圓，其中心軸各朝垂直向、左視角、及右視角的消點收斂，截切的表面也各有著透視四等分，這些構成上的關係也顯現於該矩形體的圓角上。圓角a、a'及b均為完整的四分之一圓，其它的1b、2b及1a、2a、3a、4a部位，在視覺上皆為不完整的四分之一圓，而且大小都不一樣，這是因為受到視角及透視圓收斂、縮小的影響，如透視圓I的大小及角度大於圓J及K，L的大小及角度大於M與N，而圓L、M、N個別朝左視角透視線、圓I、J、K朝右視角透視線逐漸移位時，透視圓的角度將漸大，尺度卻逐漸變小；四分之一圓b所屬的透視圓垂直向下時的變化亦是如此，愈遠角度愈大，但尺度愈小，若朝地平線上的消點移位時，愈遠尺度愈小，角度也變小。對球體的三個中心軸向截切圓各朝三個消點收斂時所產生的尺度大小及角度變化的認知，為徒手描繪產品立體姿態時，使透視正確及提高作畫速度的根本。

圖7-1-a

圖7-1-b

❤ 圖7-1 矩形之等徑圓角與球體的關係

　　基本形體常於立體造形的課程中被應用為練習各種
造形構成的單元，於素描教室被作為觀察明暗與寫生的對
象，在表現技法課程中更作為表現陰影與材質光影的基礎
練習對象如圖7-2，但光以基本形體直接作為產品造型的
案例卻不多，設計師通常會依使用族群、功能、操作、材
質、環境等需求，配合其它線條的應用與修飾後以各種面
貌出現於周遭的生活產品中。針對圓作為造形基本單元中
的重要元素而言，其相關透視應用理念的認知應對從事實
務創作的設計師在透視表現上有相當的助益。

❤ 圖7-2 基本形體的陰影與光影表現

7-2　朝垂直向消點收斂之圓

7-2-1　線條式草圖的表現形式

　　從家居生活的各個空間中可以輕易看到直立狀的圓柱體被設計師變化比例、大小並搭配其它的線條後出現於各類型的產品造型中。以這些常見的產品作為徒手運筆的練習對象，可以增強對透視圓角度及尺度變化的掌控能力。

　　圖7-3的草圖是以輕淡筆觸所繪的底稿，媒介可以是鉛筆、麥克筆、或混合使用、甚至是較淺色的原子筆。描繪時係以「透明體」的觀念畫出透視中心線在內的所有細節，如使用鉛筆，則過程中盡可能不要用到橡皮擦，因使用輕筆觸的關係，發現線條不符合透視規範時，重疊並修正出正確的線條即可，錯誤筆觸的殘餘對最終成果不會有不利的影響，但在過程中卻能讓心、眼、手保持活潑的互動，是速度的根本。

　　◉ 圖7-3　輕淡筆觸的底稿

圖7-4爲依形狀明視度的觀念，配以較細的稜線、粗的輪廓線、並以細線標示出透視中心線的完成圖，如此能使觀圖者能立即明白其形狀的凹凸與轉折，也是設計初始階段中典型的純線條式概念圖的表現手法。透視圓角度變化及大小的正確控制、視點高度、視角的選擇等，均對最終的成果有決定性的影響。

◐ 圖7-4　輪廓線、稜線粗細分明的完成圖

7-2-2　橢圓柱狀沐浴乳瓶

　　橢圓的透視亦如同透視圓的外貌般呈現出橢圓的外貌，但整體寬度會顯得更狹長些。這樣的透視形狀可藉由透視圓輕易表現出來。圖7-5的沐浴乳瓶概略視圖顯示瓶身為橢圓柱形，肩部為弧形隆起，瓶底環周設為圓角。俯視圖上以淺色筆觸所加的測度用圓A、B與C將有助於整體的透視表現，作圖順序如下：

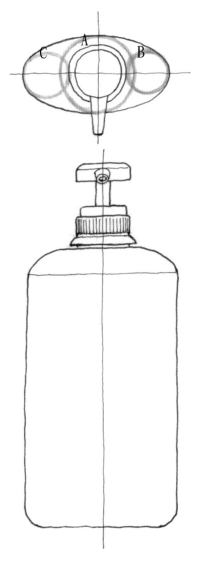

🔁 圖7-5　沐浴乳瓶概略視圖

(1) 決定眼高後畫出圓A之透視，定出中心點o及左、右視角之透視線，各交圓A於a、b、c、d四點，過o點畫圓A之心軸垂線，在適當距離畫比圓A角度略大之透視圓A＇，瓶身高度由此定出(圖7-6)。

(2) 如圖7-7，以圓A的角度為基準，畫出較大角度的圓B及較小角度與尺度的圓C。圓B＇及C＇位在圓B及C的下方，因視線與其中心點形成較大於圓B、C的角度，故透視圓均以較大的角度呈現。

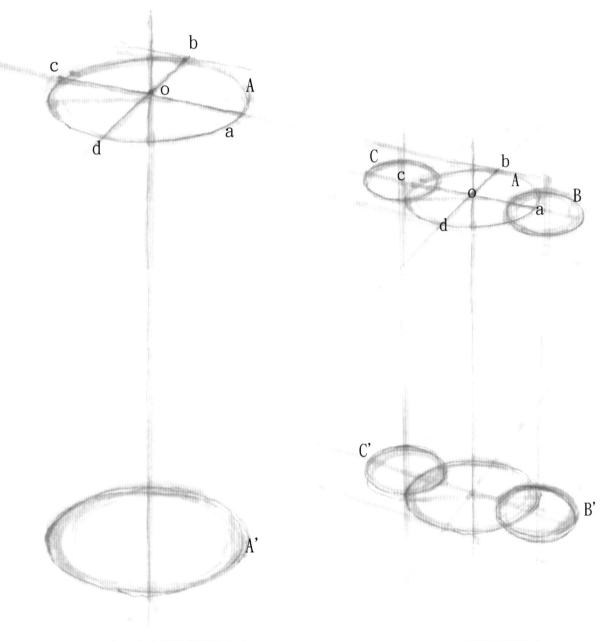

◐ 圖7-6 以測度圓定出視角與瓶身高度　　◐ 圖7-7 不同測度圓角度

(3) 如圖7-8，以弧線連接測度圓之外緣完成橢圓瓶身之
透視。肩部的弧突描繪可自中心點o往上引垂線至適
當高度x，並以弧線過x與b、d點相連，如此完成右
視角方向的深度與弧形突起，再以曲弧連接e、x、f
三點完成左視角的瓶寬弧形突起，續以弧線Y過xb外
緣與圓B於外緣及中央之弧形突起相銜接，如此浮現
出整體肩部的形狀。

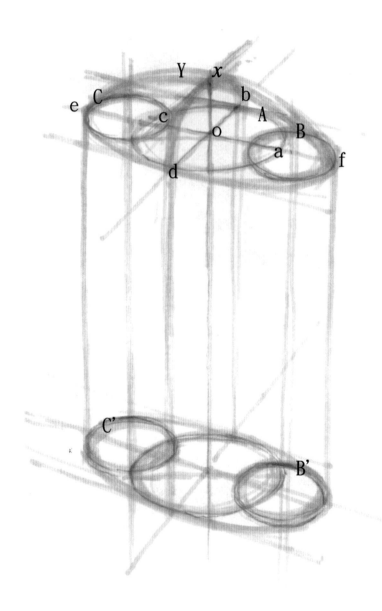

🌏 圖7-8 完成橢圓之瓶身與曲弧突起之肩部

(4) 從圖7-9之左、右視角透視線ac及db 可看出db的視角
 比ac小，若於心中存想透視圓A於外接正圓並完成一
 如圖7-1所示具有三軸向截切圓的情景，可以想像過
 d、b兩點的截切圓角度必定較小於過a、c兩點的截切
 圓，而處於該二截切圓下方，用於決定圓弧角的透
 視圓D、D'及E、E'，因與視點之距離相當遠，角
 度將更小，由於圓D較接近視點，故角度及尺度均應
 略大於較遠的圓D'；圓E的情況也是如此，其大小
 及角度皆應使之略大於圓E'。 此外，續以圓A的角
 度為基準，以往上逐漸縮小的角度畫出頭部的透視
 圓及其細節。

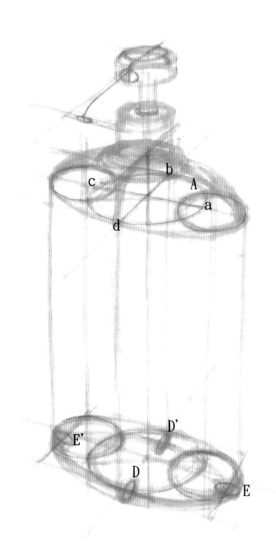

● 圖7-9 以透視圓決定出瓶底的圓角與其它細節

(5) 當以淺筆觸完成所有的細節前，發現任何手繪透視上的誤差，或已浮現出的立體姿態顯現出任何設計上的不妥當之處，均可於此階段做出調整與修正(圖7-10)。畢竟概略視圖屬於設計概念的比例研究性質，且為簡單的平面圖形，與立體圖形比較後做必要的修改，是造型設計定案前的重要過程。

(6) 在完成圖中，所有稜線及透視中心線皆須以細線表現，輪廓線則須加粗(圖7-11)。

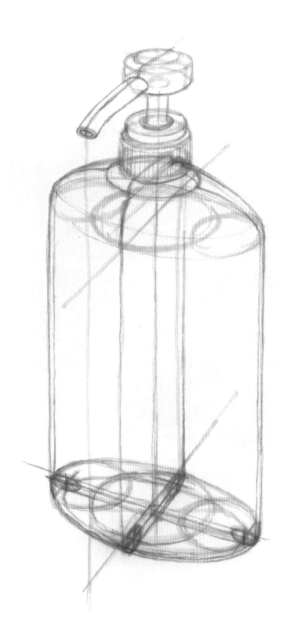

◉ 圖7-10 調整、修正、完成所有細節

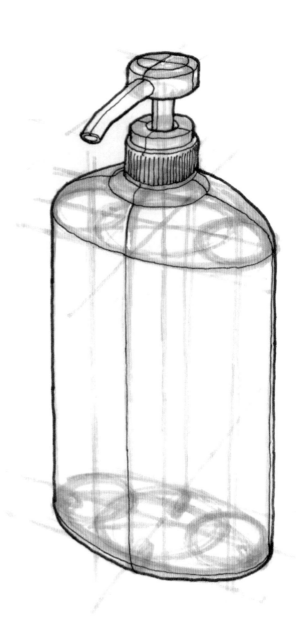

◉ 圖7-11 完成圖

7-2-3 複合曲線構成之洗手乳瓶

　　不同半徑之圓弧銜接後可形成曲線，有這種外觀特徵的產品仍可以使用測度圓的輔助以表現其透視的姿態。圖7-12為一洗手乳瓶的外觀概略視圖，應用透視圓於其按壓頭及瓶身的圓弧及圓角表現為本節的重點。

❻ 圖7-12　洗手乳外觀概略視圖

◉ 圖7-13 按壓頭的俯視與前視概略圖

按壓頭

　　圖7-13俯視圖中加入了幾個研究比例用的測度用圓，其直徑的決定可依個人於立體圖測量空間尺度時對精密度的要求而定，一般以在平面圖上大略能對應出產品的尺度為較佳的選擇。圖7-15為完成圖；圖7-14為研究底稿。先以淺色的麥克筆打底，再配合鉛筆做必要的修飾。圖中係以7-13圖所示A、B、C不同直徑的三個測度圓作為測度重要比例的工具，概略步驟如下：

(1) 決定視點高度後畫出圓A的透視，定出中心點與左、右視角的透視線a及b。

(2) 循右視角透視線b的方向輕筆觸加入以透視圓A為基準的測量圓。

(3) 選擇傾斜角X及Y，並以之作為心軸畫出透視圓B與A部位的傾斜透視圖，續以弧線銜接，並依測量圓所揭示的比例完成按壓部及其嘴部形狀之細節。

(4) 脖頸部的螺旋依頸部橢圓截面的方向完成。

◉ 圖7-14 輕筆觸研究底稿

◉ 圖7-15 按壓頭完成圖

瓶身

　　瓶身周圍外顯出大圓角及極大的曲弧，上部的橫截斷面為橢圓形，往下逐漸變成弧矩形，屬於複雜的曲面構成。繪製研究底稿時(圖7-16)，先配合圖7-12以目測定出瓶底中心點o，再於左、右視角之透視線上定出弧矩形之瓶底，續以透視圓W為基準直接於底部繪出圓A及其相關角度的大圓角透視圓B、C、D、E，並在對角線及左、右透視線於瓶底的相對部位畫出四周小圓角的透視圓，經修正後可定稿如圖7-17。圖7-18為加上吸管後的底稿完成圖。圖7-19為加上瓶底透視中心線後，完成瓶身為透明之曲線大圓角洗手乳瓶立體圖。

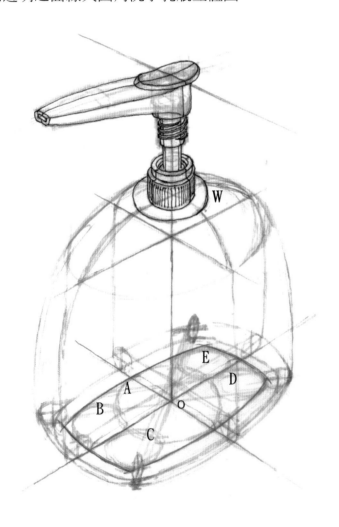

◎ 圖7-16 輕筆觸研究底稿

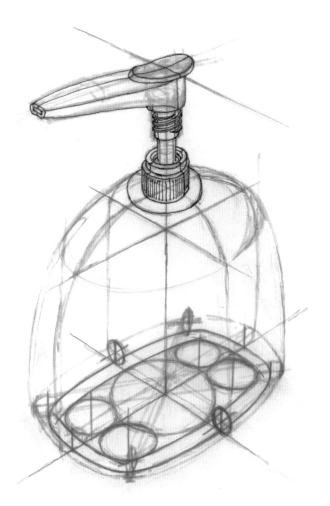

圖7-17 修正後的底稿

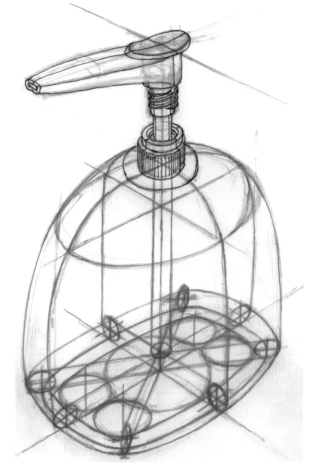

圖7-18 加入吸管之瓶身底稿完成圖

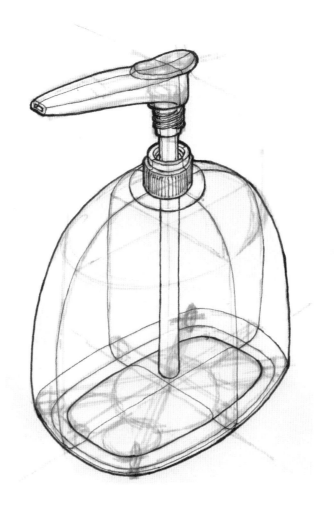

◉ 圖7-19 具透明瓶身之洗手乳瓶完成圖

7-2-4　具弧形腳之三腳邊桌

　　圖7-1之矩形等徑圓角與球體之關係揭示徒手繪圖時用以判定圓角透視度數的依據，但為了不影響概念圖的作畫速度，不須每幅圖都畫出球體三軸向的截切圓作為基準。可於設定出與視點高度相關的透視圓後，配合視線及距離的因素，於心中存想相鄰近透視圓的角度及大小變化，據以繪出所需的曲線。圖7-20三腳邊桌的概略視圖中加入了測量圓A、B、C及E、F。作圖時可先繪出透視圓A，決定出眼睛高度及左、右視角透視線L及R，次於圓A的中心軸上方以較小的角度畫出桌面，如圖7-21輕筆觸之研究底稿所示。

◎ 圖7-20　三腳邊桌概略視圖

L

R

A

● 圖7-21 輕筆觸研究底稿

　　圖7-22是以圓A為基準畫圓B、C，與圓A相交完成
了透視等邊六角形abcdef；次於決定了三支撐腳的位置
a、c、e後，以圓A為依據，存想視角、視點、視線的空
間關係，決定出透視圓E的角度(圖7-23)；圓D與F為透視
圓E的迴轉，圖中的虛線為其中心軸，各朝向地平線上
自己的消點，圓E的中心軸與左視角的透視線L平行，故
收斂於左消點上，如是完成了支撐腳的彎曲線(圖7-23)。
整體完成圖如圖7-24。

● 圖7-22 測度圓與六角形

🌀 圖7-23 腳的位置與彎曲度

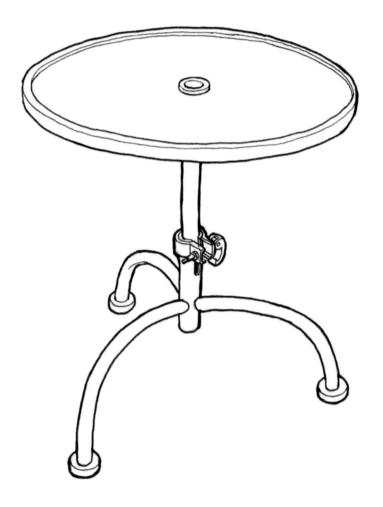

● 圖7-24 完成圖

7-2-5 相關應用範例

　　本節重點在於以朝向垂直消點收斂之圓作為產品之構成主體時，其圓弧與圓角的決定必須取決於視點、視線、與距離影響下所產生的透視圓角度與大小，以之作為判定的依據。基本形體於產品造形中經由組合產生無限的樣貌，以上的案例敘述很難含括所有的狀況，以下謹群集一些筆者曾於課堂中所做的相關示範作為補充參考(圖7-25)。

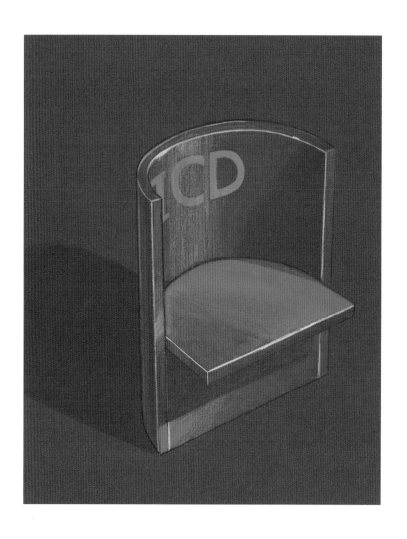

軟質坐墊 可搭
配任何色彩

稜層板左右沖孔
後熱压

支撐桿傾斜-角度 僅前方与後圓管接地

陳遠修 99.6.8

◎ 圖7-25 完成圖

7-3　朝地平線上消點收斂之圓

7-3-1　透視圓與視點高度

　　依圓可以外接正方的幾何關係，圖7-26之方形柱除顯現出一內接的透視圓外，視中心點、地平線、透視線、消點及收斂至消點的圓之心軸a等皆表現出來。這是一種說明方形柱與圓的關係及其各構成線條在描繪時必須均勻收斂至消點以符合透視規範的解釋性圖形，實務上僅須如圖7-27的表現即可。

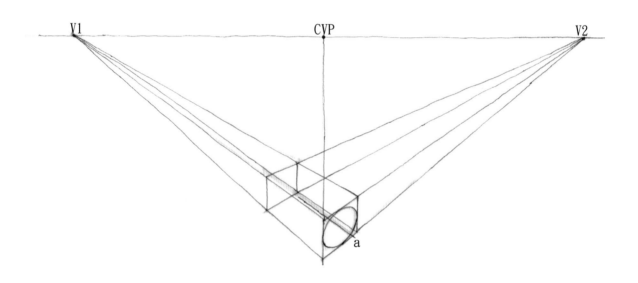

● 圖7-26　方柱形與圓及揭示透視收斂關係的表現

● 圖7-27　方柱形與內接圓的實務表現

從上例二圖可知，當畫出一心軸朝左或右消點收斂之圓時，等於已定出了眼睛的高度。圖7-28所示的三個透視圓，因角度的不同，不但表示眼睛的高度不一樣，其各自所外接之方柱形的姿態也互有差異，圖7-29為該三個方柱形分開後之表現，箭頭表示收斂之方向。故不同角度透視圖所形成的圓柱，其眼睛高度必不一樣(圖7-30)，也各自可以外接一方形柱，此種關係可應用於朝左、右消點收斂之圓作為造形主體之產品透視表現上。

◉ 圖7-28 不同的透視圓角度代表著不同的眼睛高度

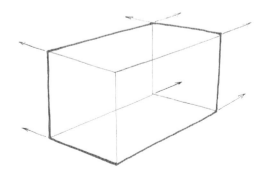

◉ 圖7-29 三個方形柱各自的姿態

● 圖7-30 不同角度透視圓形成的圓柱，視點高度必不一樣

7-3-2 透視中心點與實務應用

1.電池

　　電池的外形宛如一圓柱形，陽極必在一面的中心點上。欲表現其透視時，須先決定其透視中心點的位置，如以下圖7-31(1)至(6)步驟:

(1) 畫一收斂於右消點之透視圓A，並延伸其短軸X，次畫垂線a及b，各切圓A於切點a'及b'。

(2) 連接a'及b'成圓A的直徑，延伸後，與短軸的X成為左右視角的透視線；畫a'b'的收斂線cd交圓A於g點。cd與a'b'的延伸線必相交出左消點，並使切圓A底部於h點的ef線收斂於左消點；過左消點畫一水平線完成圓A的地平線，且與短軸之延伸線相交出右消點。左、右消點及地平線於此階段皆無須繪出，存想於心中即可，但線條ef之收斂性於目測時須儘可能與cd、a'b'呈均勻之收斂。切點g、h相連後成圓A之另一直徑，與a'b'的交點o即為透視中心點，其位置在長、短軸Y、X相交點的略左下方；過o點的心軸線透視上與短軸的延伸線重疊，且收斂於右消點。

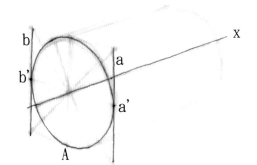 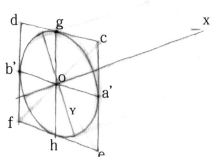

(1) 畫透視圓、短軸、求出左、右切點　　(2) 畫透視圓直徑a'b'之上、下收斂線求出透視中心點

(3)決定陽極面圓周之圓角。

(4) 移動中心點o至頂點o'，次於二直徑上以弧突曲線
　　過o'完成弧突表面之頂底及左視角之透視中心線。

(3) 畫圓周之圓角。　　　　　　　　　　(4)決定頂點與上下、及左視角之透視中心線

(5) 於頂點o'上以二透視圓畫出陽極，續於陰極面完成
　　圓周之圓角。

(6) 加入頂面，側邊之透視中心線、稜線、輪廓線等完
　　成一以右視角透視線爲心軸之圓柱形電池立體圖。

 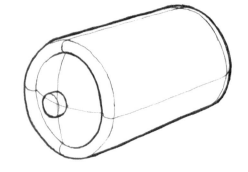

(5) 畫出陽極與陰極面圓周之圓角　　　　(6) 完成電池頂面及側邊之透視線中心

🌀 圖7-31　電池描繪步驟

圖7-32為左視角透視線為心軸之電池,且以透明體方式完整揭示其透視線條之構成圖。圖7-33為外觀完成圖。

◎ 圖7-32 左視角透視線為心軸之電池透視線構成

◎ 圖7-33 相對於圖7-32之外觀完成圖

2.隨身瓶

圖7-34為一隨身瓶的概略視圖。對照俯視與前視圖可知,自瓶蓋至瓶底每一平行線皆為一個圓,肩部及底部周緣為大圓角。繪製立體圖時要掌握朝地平線上消點收斂之透視圓大小及角度變化,圓角則為四分之一透視圓的應用,過程如步驟(1)~(9)(圖7-35):

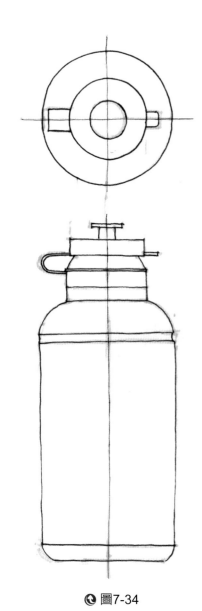

◎ 圖7-34

(1) 依圖7-31(1)至(2)方法定出透視中心點o及左、右視角
之透視線a'b'與ox。

(1) 以透視圓定出中心點及左、右視角透視線

(2)以ox為心軸，畫出往右消點收斂之透視圓，其角度愈
靠近消點愈大，尺度則愈小。

(2)以OX為心軸畫出透視圓

(3)使透視圓外接方形求出頂、底及左、右的透視切點。

(3) 求出頂、底及左、右的切點

(4) 以圓A為基準,在心中使其外接一正圓,並架構出
具有三軸向截切圓的球體,存想與圓角相關的截切
圓往左、右消點方向移動時,其大小與角度的變化
情形,並以之作為判斷的基準畫下圓角sd、pi、qj、
rc、eh、km、ln、fg等,這些圓角均為透視圓的四分
之一。

(4) 以透視圓的四分之一表現圓角

(5) 相連圓角完成上、下及左、右視角的透視中心線。

(5) 完成上、下及左、右視角的透視中心線

(6) 畫出靠近瓶肩的圓凹環,並以透視中心線表現其凹弧。

(6) 畫出肩部的圓凹環

(7) 完成頭部的扣環與其對邊開蓋的矩形捏手。

(7) 加入扣環與開蓋的矩形捏手。

(8) 使透視中心線延伸至開蓋部位。

(8) 透視中心線延伸至開蓋

(9) 以較細的線條表現於透視中心線與稜線,輪廓線則
　　粗些。

(9) 具細稜線、透視中心線、及粗輪廓線的完成圖

🌀 圖7-35　隨身瓶描繪步驟

3.桌上型鬧鐘A

　　圖7-36鬧鐘A的形狀主要為一圓形
的構成,表面為微突之弧曲形,朝兩側
呈同心圓層次狀傾斜擴散,底部削平,
但頂部中央弧突,與表面第二圈圓同一
半徑,兩側呈平肩形。本圖表現的角度
與上例之隨身瓶不同,整體朝向左收
斂,過程如圖7-37之步驟(1)至(7):

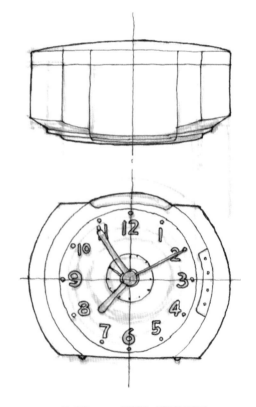

🌀 圖7-36　鬧鐘A概略視圖

（1）擇一左視角透視線X作為心軸畫出鬧鐘錶面之透視圓，於其兩側以垂線相切出切點a、b，並使之相連，得右視角之透視線ab。

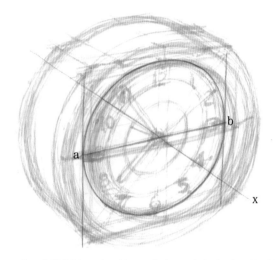

(1) 定出鬧鐘錶面之透視圓與左、右視角之透視線

（2）以ab作基準於透視圓頂、底作出均勻之收斂線，相連其切點c與d，即得透視中心點o；續於心軸x上畫出不同圓徑之透視圓，用以規範圖7-36所示錶面之圓點、數字、定時標示等之位置。

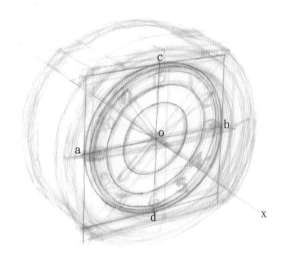

(2) 畫上用以規範錶面數字及點線位置之透視圓

（3）畫上時針、分針、秒針、定時指針等，同時在透視圓所界定之距離內加入數字。此外，在定時指針旋轉範圍內以輕筆觸畫垂直線與右透視線建構出刻度位置。

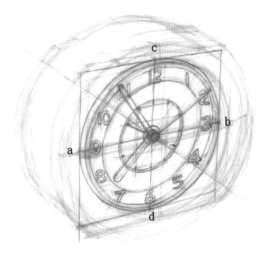

(3) 加入時、分、秒、定時指針與刻度

（4）以透視圓繪出錶面透明罩；其高度及弧曲之表面均以透視中心線表現出來。

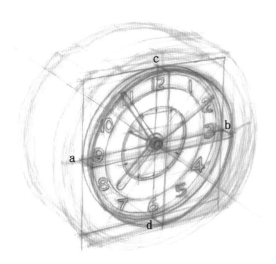

(4) 以透視中心線表現錶面透明罩高度及其表面之弧曲造型

（5）完成透明罩周圍的透視圓，並以右視角之透視中心線表現其層次傾斜擴散的形狀。

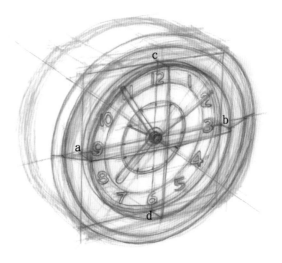

(5) 完成透明罩周圍層次狀傾斜擴散的形態

（6）輕筆觸繪出鬧鐘深度及頂、底面之形狀細節，過程中以透視中心線輔助定出左、右及上、下的空間尺度。

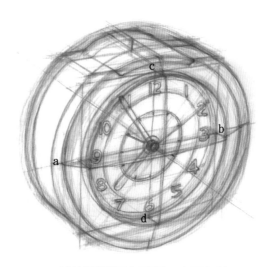

(6) 繪出鬧鐘深度及頂、底面細節

（7）加入右側的滑動開關、錶面刻度，並清楚區隔出稜線與輪廓線粗細，保留外觀透視中心線的完成圖。

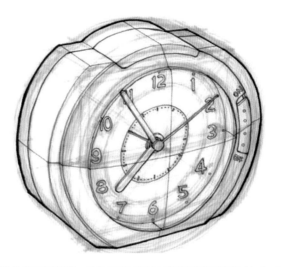

(7) 加入滑動開關、刻度及區隔出稜線與輪廓線的完成圖

◎ 圖7-37 鬧鐘A的表現過程

4.桌上型鬧鐘B

　　圖7-38顯示鬧鐘B的前視圖、背視與其左側視的概略
視圖。當欲以右視角的透視線作為圓形本體的心軸表現
其立體姿態時，作圖法如圖7-39的(1)至(6)的過程：

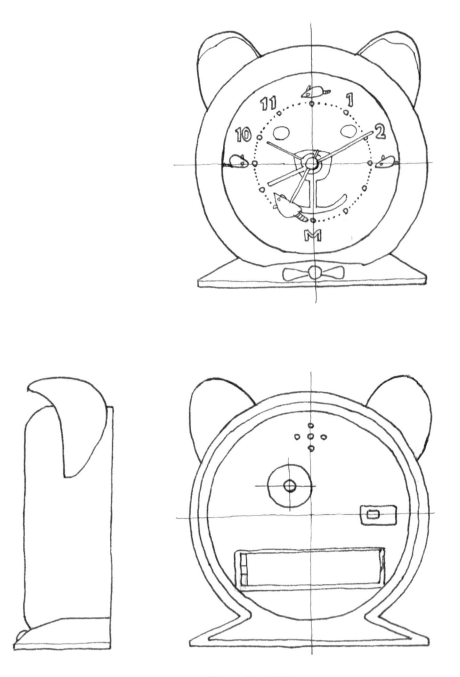

◎ 圖7-38　桌上型鬧鐘B概略視圖

(1) 決定視點高度後，畫出一透視圓A，並以其短軸X的延伸線作為右視角透視線。

(2) 於圓A左、右分別以垂直線切出切點d及c，連結d與c即得左視角透視線dc；於圓a後方畫出較大角度且尺度較小的透視圓B，以表現出鐘體的厚度。

(3) 以平行於左透視線dc的收斂線切圓a於e及f點，ef與dc線的交叉點o即為鐘體錶面的透視中心點o。同樣的作法可使圓B所表現的視點高度下外接出一透視的方形ghij。底座的左右外圍即處於hg及ij的向下延伸線上。

(1) 決定視點高度及右視角

(2) 定義出左視角的透視線與鐘體厚度

(3) 求出錶面的透視中心點及底座的左右邊線

(4) 鬧鐘本體的厚度較窄，可延伸箭頭所示的透視線，
方便目測判斷其收斂的均勻性。

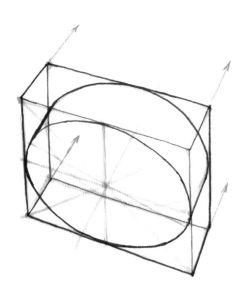

(4) 延伸較短線條確保透視線均勻收斂

(5) 參照圖7-38的空間配置比例，以不同角度與大小的透視圓配合透視中心線作基準，定出相關部位的空間尺度，畫出包含錶面的刻度標示、數字、裝飾圖案、定時範圍、及距錶面些微距離的定時指針、秒針、分針、時針、及底座、頂部的裝飾耳朵等。

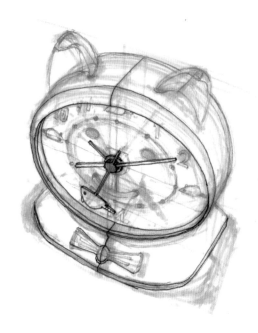

(5) 以透視中心線作基準定出細節空間尺度

(6) 標示出細稜線、左、右視角透視中心線、耳朵部位的中心截斷線、及較粗輪廓線後的完成圖。

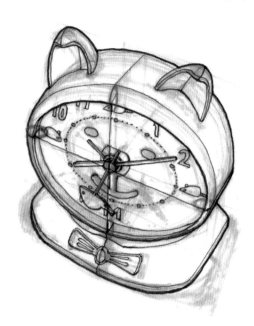

(6) 標示出較細的稜線、透視中心線、與較粗的輪廓線後的完成圖

　　　　🌐 圖7-39 鬧鐘B的表現過程

決定並選擇以左或右視角透視線為心軸，並畫出透視圓後，所求出之兩透視線的夾角，連同所畫透視圓的角度，等於決定了視點的高度及最終立體圖的姿態。這觀念的深入體驗與練習，對設計師的設計成效是有加分效果的。能從各個視角與不同的視點高度把設計概念以正確透視表現於草圖上的能力，為設計師實務能力的展現，也是種傳達專業技能的手段，也只於具備這種能力時才能在設計過程中以視覺化的立體草圖把構想做各方向與角度的掃瞄，藉以發掘細部形狀、功能、結構的設計機會點，俾能反應於整體造型上作為視覺特色，或以之說明、展現構想的特殊功能與操作方式，使檢討，溝通順暢。圖7-40為該鬧鐘的輕筆觸背部透視研究底稿，其完成圖如圖7-41。

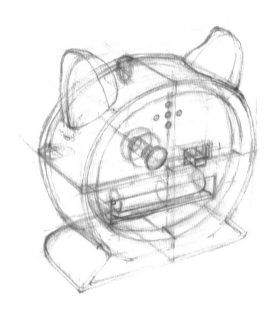

◑ 圖7-40 鬧鐘B之背部透視底稿

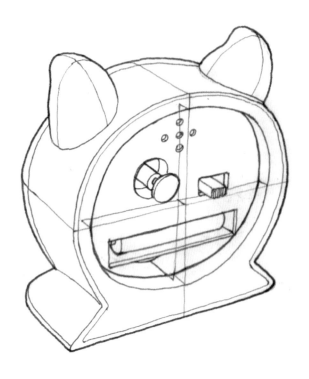

圖7-41 完成圖

7-4　彎管與圓角

　　圓管狀體作為造型構成一部份的設計常見於傢俱的
椅腳、腳踏車的置物架、浴室裡的掛物架、廚房烹飪器
具柄部及把手等許許多多生活物品上。以透視描繪管體
與折彎部位時，其圓角表現與輪廓線及透視中心線、透
視圓等有密切的關係；此外，圓管彎折後整體中心線的
走勢必須依賴透視圓的運用才能明確表現出來，鉚釘或
螺絲等固定具才能定位在正確的部位上。

7-4-1　彎管之透視

　　圖7-42為一以透明體方式表達C型彎管透視空間關係的研究稿，係以透視圓a作為起始，其次分別決定左、右、上、下切點e、f、g、h及中心點o後，定出右視角與左視角透視線【過程參考圖7-37(1)~(2)】，

　　並以輪廓線B決定弦A的空間位置，續以透視圓a、直徑ef、gh及弦A為基礎，作出其它b、c、d等透視圓及其對應的弦與直徑等，如此定義出整體基本的透視空間關係。

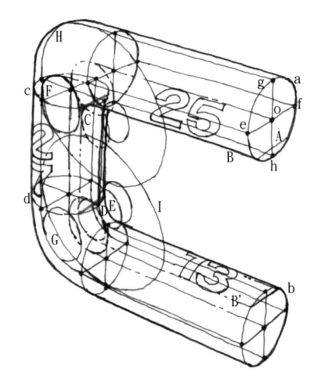

●圖7-42　C型彎管透視空間關係

　　顯現於圖7-42上的圓角弧度及其大小皆取決於透視圓的空間位置及其姿態，如圓角C、D、E、F、G、H等均分別為所示透視圓的局部圓弧。圖7-43為圓角及透視中心線部位的表現，對整體來說雖是個小地方，一般繪製時也多憑感覺，但有正確的理念作為判斷的基礎時，過程的順利與效率才能確保。圖7-44為去除研究用的線段後留存數字於透視中心線上的立體圖。

7-4-2　實務應用

　　圖7-45列舉的數張插圖均爲具有彎管零件之產品，繪製過程中之圓角表現雖是以直覺或感覺直接作畫，但其背後的應用理念仍不脫上節的範圍。

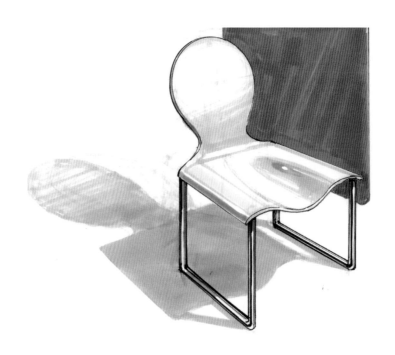

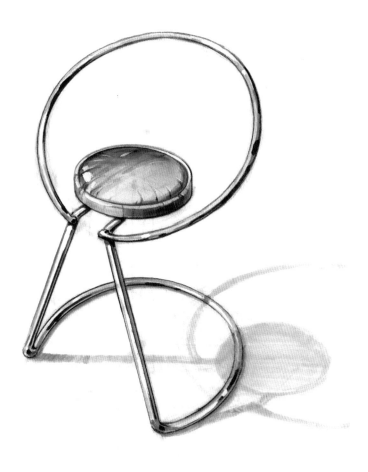

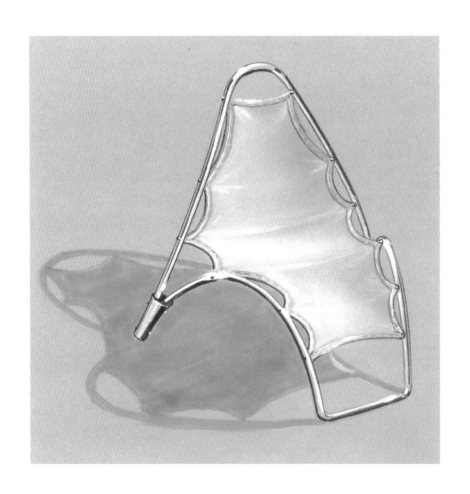

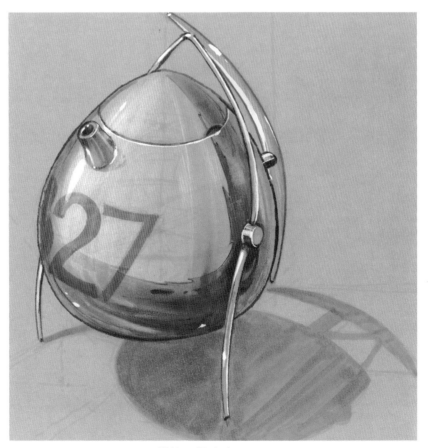

◉ 圖7-45 具彎管零件之產品

7-5　相關應用範例

　　圖7-46羅列一些以左、右視角透視線為心軸的透視圓於不同形狀產品表現圖上的各種應用。其中包含完整的透視圓、或其圓周局部使用於圓凹角或圓凸角、或結合不同半徑之圓弧形成曲弧線或複曲面的使用。插圖排列的順序，依透視圓的應用情況由簡單而至複雜，但使用上的道理卻是不變的。所附各圖，均為課堂上配合進度所做的示範，最後三張則為筆者早期琉璃品的設計概念圖。

密宗諸手印中有一「與願印」
意贈與佈施,以此為基礎與
佛教八吉祥中之雙魚(佛法
如魚之悠游於水,超越世
間,自由達觀)組合成本案.
寫意:福壽(佛援吉祥)

以佛教界朋
友為贈禮對
象,顏色批以
密宗之橙黃藍為主

「桃」寫意壽.
佛手意賜予

長形雞冠花兩朵重疊於球形雞冠花上、前、後都有.蝈蝈僅前方一隻.半浮雕.以非正圓的圓(中心略錯開)表現動態感.圓滿.幸福.光環.榮耀等抽象情感.蝈蝈置於頂.寓意達於頂.多喝采.表揚.步步高升之「官上加官」。

弧山前後利氏形

陳遠鴻
88.10.10

雲龍戲珠
　　本案著重不同於傳統之動態與空間變化創作。
　　龍為傳說中吉祥神物，廣為民間、中外人士所接受
以吉祥雲輪廓為底座，但龍有至珠處漸隆起，間飾
以唇蓋狀吉祥雲，龍首呈凝視珠狀，鬚髮
飄揚，嘉住部份身軀、爪部亦局部被覆蓋。

陳遠修 88.10.14

❸ 圖7-46 相關應用範例

圓與空間尺度衡量

產品設計師的概念圖約可分為純線條式的、局部著色、全彩圖及電繪圖等四種型態。線條式的概念圖多用於設計前期的表現，隨著日程推進逐漸加上色彩，設計的成熟度也愈高。設計後期則針對特定的構想，以電繪圖為主要的檢討對象。無論何種型態的概念圖，為符合生活上的視覺經驗，設計師皆以透視圖為主要傳達媒介。透視的形態因眼睛高度、距離、視角的不同選用而有豐富的變化，常成為設計師展現其構想的利器。尤其在初始階段的發表，設計師的構想提案若能以準確的透視表現，溝通的效果必得到彰顯，間接提昇了開發設計的順暢。

把概念圖轉成概略視圖，並配合決定之眼高、視角與立足點後，再佐以消點及透視線，雖可繪出準確的立體圖，但在概念草圖階段，此方式顯然耗時而不切實際。替代的作法係把中意的概念以透視方格紙作為輔助來繪製立體圖，但此法易造成視角受限，多幅草圖置放在一起時，畫面將顯得僵硬，若因應個案配合自選的視角與眼高製作透視方格組，過程上將因方格組線條多，透視線方向不同，均勻的收斂照顧上將很耗費時間，其間的小誤差累積多了，會造成方格單元本身不符合透視上的立方，導至最終之透視草圖在空間比例上與概略視圖不一致。

符合使用者需求的造形常是產品設計師竭盡心力追求的目標。在正式發表前，設計師常以草圖記錄下自己的想法，以視覺化的構想與自己對談，作為修正或進一步發展的依據。過程中若有符合目的的造形發現，通常會立即做對應的三視圖研究，進行包含結構、人機、比例、可行性等的調整與探索，然後再繪出透視圖作視覺驗證。這種從平面到立體，有時又從立體回到平面的往返過程，正是修飾造型特色的典型作法。

為求在特定時間內產出更多的構想，不論平面或立

體圖，設計師在表現其造型之空間轉折時，皆以「感覺」的尺度作爲繪製依據，即使在設計前階段的發表場合，構想圖的空間尺度大多仍受繪畫時的感覺所支配。這使視覺化的立體圖形與三視圖中重要部位的比例及形狀間的呼應可能產生差距，而在這階段又不可能以相關3D軟體建構的方式來達成目的，溝通效果因而受到影響。立方體既可以內接球體，而球體的中心三軸向截切圓又均能各自外接正方形，其相互間的幾何關係是密切的。透視上的方格有衡量空間尺度的效能，透視圓在設計草圖的立體化上也應有此功效。

平面的圓與方既有著幾何上的尺度關係，經由透視圓又可以快速決定出眼睛高度、視角及符合透視的方形與立方體，其具有空間尺度的衡量作用是無庸置疑的。透視圓的大小與角度變化受明確的準則所規範，豐富的姿態與流暢的外形，極利於以徒手描繪產品概念草圖時，使用於空間尺度與比例的衡量上。

應用圓於透視空間尺度的衡量時，首先須先繪出所欲描繪產品的概略視圖，並定義出重要部位的比例，再於其上以數個同樣直徑的圓重疊於視圖上，作爲立體圖繪製時比例衡量的基礎。圓的數量、大小不拘，以能做快速的衡量爲判斷的依據。

8-1　圓與高度衡量

8-1-1　牛奶盒

設計師於設計前期描繪構想草圖時皆以感覺上的尺寸來掌控其比例，遇到滿意的形體通常會以手繪三視圖做進一步的修正研究。圖8-1以牛奶盒概略視圖作爲假想的產品對象，並加上測度用的圓，以期完整重現重要部位的比例於透視圖上，作爲自我對談、溝通或正式發表之用。程序上，需先完成該產品底面的測度用透視圓x，

並定出心點、視角等，產品底部的正方形透視由此而呈現。心軸朝向地平線消點的圓C上方圓A的透視姿態，可以較大橢圓角度與尺寸表現出來。這些衡量過程可用徒手以輕淡的筆觸繪出（圖8-2），再依比例，正確反映出圖8-1所顯示盒體、蓋子及整體高度間之尺寸關係於透視圖上（圖8-3）。

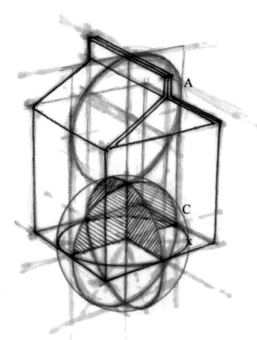

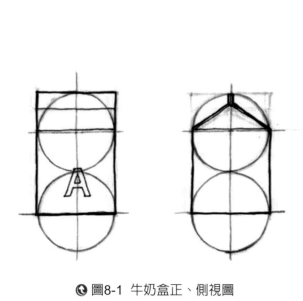

◉ 圖8-1 牛奶盒正、側視圖

◉ 圖8-2 測量圓用於高度測量

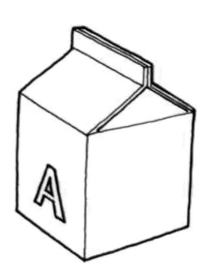

◉ 圖8-3 對應圖8-1與圖8-2比例的立體圖

若以比圓x(圖8-2)較高的視水平形成的透視圓x'
(圖8-4)或更高視水平的透視圓x" (圖8-6)作為測度用透
視圓,同時擇取不同的視角時,等於圖8-1的高度關係圖
將分別如圖8-4與圖8-6,其中透視圓C'、A'與C"、
A"決定了牛奶盒的透視高度,結合選用的視角,展現
出不同的立體姿態(圖8-5、8-7)。

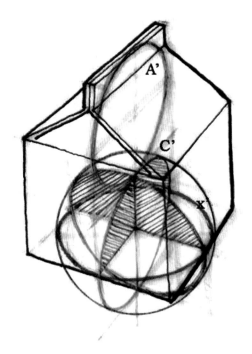

◎ 圖8-4　較高視水平的測量圓用於高度測量

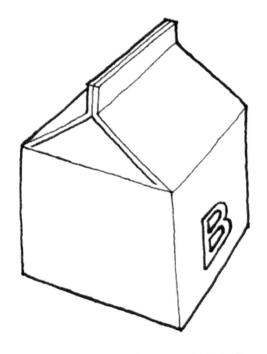

◎ 圖8-5　對應圖8-1與圖8-4比例的立體圖

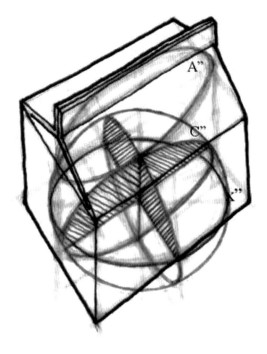

◎ 圖8-6　更高視水平的測量圓用於高度測量

◎ 圖8-7　對應圖8-1與圖8-6比例的立體圖

8-2　圓與高、寬、深衡量

　　空間轉折複雜的有機生物形狀，也可藉透視圓來測量高、寬、深，使三視圖的重要比例得以重現於立體圖中。

8-2-1　鳴蟲

　　圖8-8為鳴蟲的概略三視圖，於其上以輕筆觸畫上同直徑的測量圓數個。續把用於測量的圓轉成輕淡筆觸的透視，再參照圖8-8重要部位在各對應視圖及其測量圓中所揭示的空間位置，以輕筆觸、邊測邊沿中心線部位畫下來（圖8-9）。過程中除圓的透視本身外，半徑、弦長及各圓中心間的尺度關係等皆可用於各部位的衡量以逐步完成底稿（圖8-10）。經加入細節局部修正後可完成如各視圖所揭示比例的立體圖（圖8-11）。

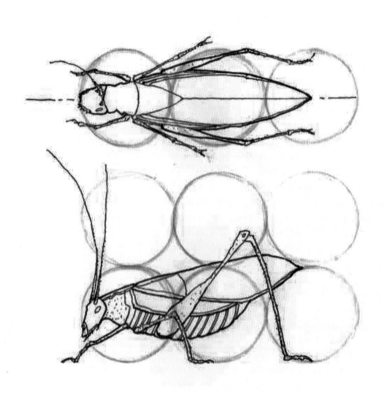

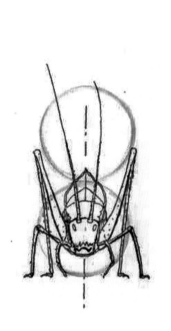

🌐 圖8-8　鳴蟲之概略三視圖

◉ 圖8-9 依測量圓的空間尺度關係沿中心部位逐步定義出透視線條

◉ 圖8-10 完成的底稿

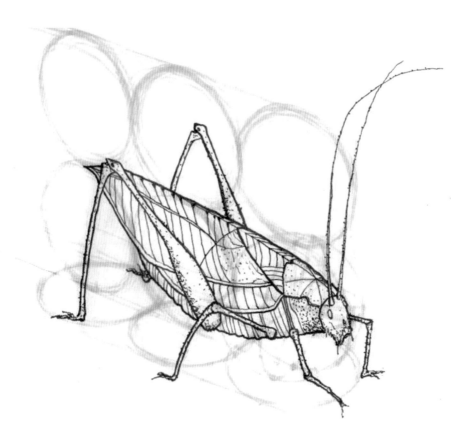

圖8-11 對應測量圓空間尺度關係的完成圖

8-2-2 青蛙

　　圖8-12為青蛙的四個概略視圖，先於各視圖上以輕筆觸畫上數個同直徑的測量圓，接著把用於測量的圓轉成輕筆觸的透視（圖8-13），再參照圖8-12重要部位在各對應視圖及其測量圓中所揭示的空間位置，以輕筆觸邊測邊沿中心線部位畫下來（圖8-14）。完成的底稿如圖8-15。整個過程畢竟是徒手描繪，誤差在所難免，經必要的修正後可呈現出符合圖8-12所示比例的立體圖(圖8-16)。

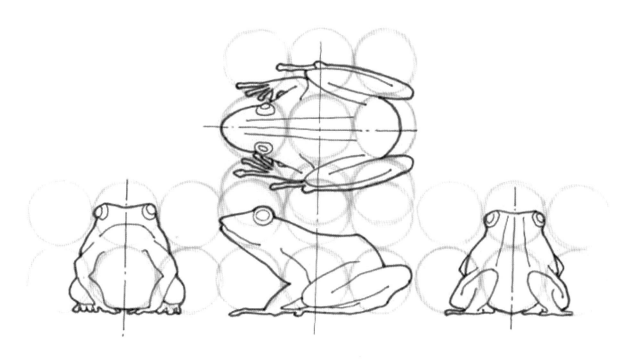

◎ 圖8-12 繪上測量圓的四個概略視圖

◎ 圖8-13 測量圓的透視分佈

● 圖8-14 依測量圓間的空間尺度關係沿中心部位定義出透視線條

● 圖8-15 完成的底稿

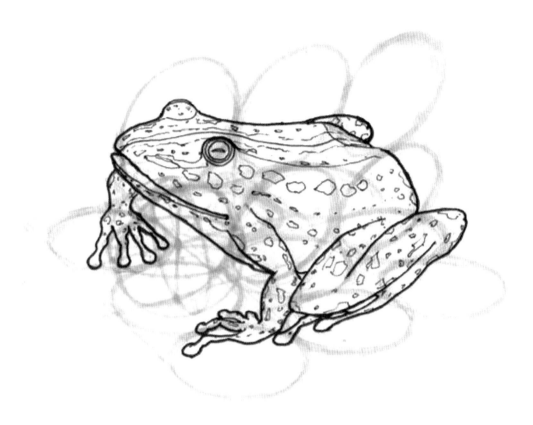

⊙ 圖8-16 對應圖8-12測量圓空間尺度的完成圖

8-2-3　實務應用

　　透視圓在手繪概念圖表現上的各種應用，在前述案例中均配合詳細的說明，其過程似乎繁瑣而嚴苛，但在實務應用上卻相當自由自在。只要明瞭透視圓角度與視點、視線的關係，以及三軸向中心截切圓的建構方式，應用時是快速的，畢竟以透視圓作為空間尺度的衡量是一種研究底稿的性質，主要目的是與自己對談。能把中意的設計概念，在賦予理想的比例後，以正確的透視表現出來才是最終的目的。

以下為透視圓應用於複雜造形的鳴蟲空間衡量的實務過程。從圖8-17具測量圓的概略三視圖、圖8-18小尺寸立體空間尺度的研究底稿中，可看出以自由的筆觸、不同的色彩與濃淡線條來回修正的痕跡。圖8-19為圖8-18放大再略經修飾後的表現圖。為了設計檢討的順遂，把透視圓適當應用於概念圖空間尺度的衡量上，可獲得更準確的透視而不論上色與否，準確的透視對溝通的效果都有正面的助益。

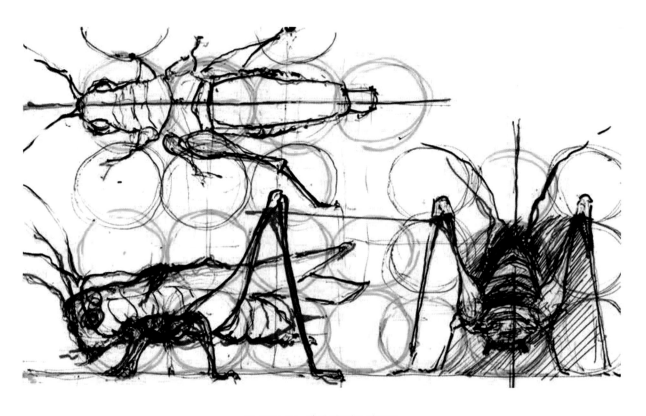

🌐 圖8-17 鳴蟲概略三視圖

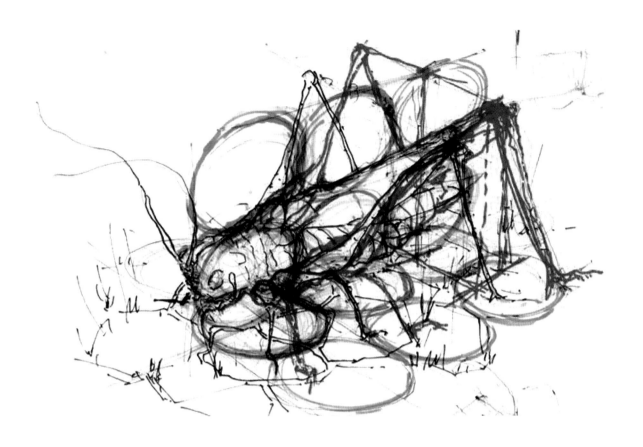

● 圖8-18 小尺寸立體空間尺度研究底稿

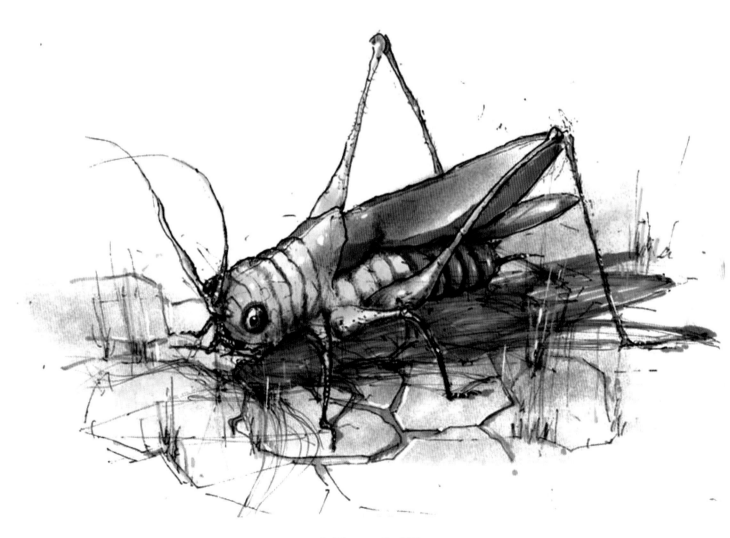

● 圖8-19 完成圖

由於青蛙的形狀較一般產品複雜，正式畫表現圖前，對其各部位之空間比例作些基礎的了解是必要的。圖8-20為包含透視底稿的研究稿。畫面左邊為畫上測量圓的概略三視圖，右上方中央為以視中心線為心軸的透視圓，及以該圓所建構出的左視角透視線為心軸的透視圓；右下角為依照所設定的眼高、左、右視角及透視圓，參酌比例量測後所完成的立體底稿。圖8-21係以上述的底稿略經修飾且影印放大，配合金屬質感及背景設計所作的示範。

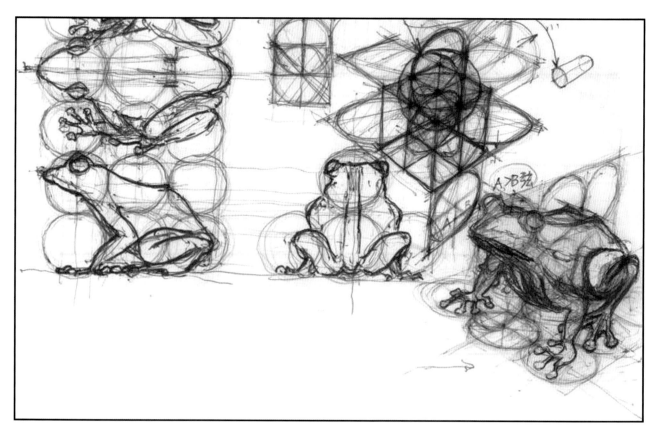

◑ 圖8-20　青蛙透視圖研究稿

圖8-21 金屬青蛙

8-3　圓與迴轉尺度衡量

8-3-1　水平迴轉

1.潤喉糖容納盒

圓的透視亦可用於迴轉尺度的衡量。圖8-22為一潤喉糖容納盒的概略視圖，C、D部位為出口部位蓋子的上、下緣。比較圓A與圓B的空間位置，先選擇透視圓A的角度，再以蓋子轉軸為中心，最大寬度為半徑，分別畫出較大角度的透視圓C及角度更大的透視圓D，如此可在圓周路徑之適當部位，選定蓋子水平迴轉的開啓角度（圖8-23）。

🌐 圖8-22　潤喉糖容納盒概略視圖

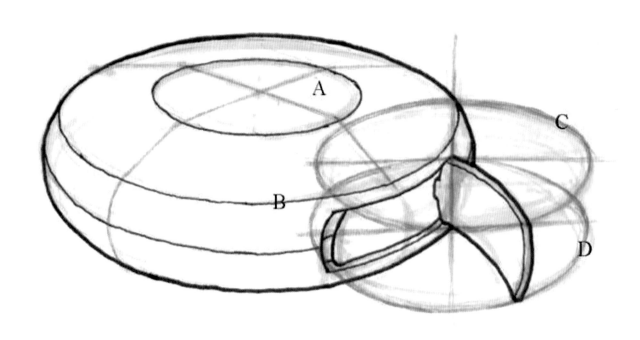

🌐 圖8-23　測量圓與盒蓋水平迴轉空間尺度關係

2.街道垃圾筒

　　圖8-24為一街道垃圾桶的概略頂視及前視圖。頂視圖上的A、B、C三個圓用於衡量透視時的頂面寬度，另一圓D的中心點為d，位移至e時之透視圖如圖 8-25之圓E，其下方之f及g為中心點時，相對應之圓F角度應較大，圓G則更大，其相同度數之較大半徑對應圓F'及G'係以門寬為半徑迴轉所成，開門的空間尺度可於其圓周上定出，圖8-26為完成圖。

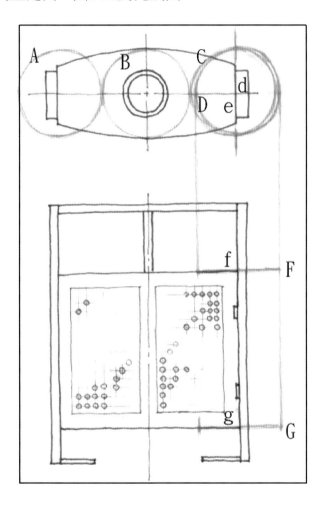

◉ 圖8-24　繪上測量圓的街道垃圾桶概略上視及前視圖

⊙ 圖8-25　測量圓與迴轉的空間尺度關係

⊙ 圖8-26　對應測量圓空間尺度開門狀態之透視完成圖

8-3-2 垂直迴轉

1. 家用紙屑桶

欲繪出圖8-27所示家用紙屑桶的立體透視，將會應用到球體中心三軸向透視截切圓的角度變化。如圖8-28以透視圓A決定出眼高並擇取視角，隨之建構出其他二軸向的透視截切圓B及C，並選擇透視圓B作為桶蓋迴旋狀態的繪製基礎。整體的繪製步驟如下：

(1) 以圖8-28之圓A為基準，並於圖8-29桶口部位推定且繪出前方透視角度較大的圓D。

● 圖8-27 紙屑桶之概略視圖

(2) 以圓D為基準，往下配合角度漸大的透視圓及過左、
右視角的透視中心線，以此為衡量基礎，完成桶體
及桶蓋閉合之狀態（如淡筆觸帽緣部位E所示）。

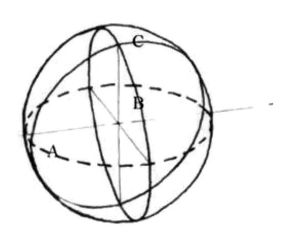

◎ 圖8-28 選擇的眼高、視角及中心三軸向透視截切圓

◎ 圖8-29 測量圓與桶蓋垂直迴轉的空間尺度衡量

(3) 繪製桶蓋開啓狀態時，係於彈簧之心軸x(紅線)上繪出與圖8-28之圓B同一角度之測量圓B'，並於其圓周路徑經過之適當部位，選擇定出蓋子垂直迴轉時之開啓角度。圖8-30為桶蓋開啓狀態完成圖。

🌏 圖8-30　桶蓋開啓狀態完成圖

2. 捲筒衛生紙架

　　圖8-31為捲筒衛生紙架之概略三視圖，圖8-32為應用透視圓於水平心軸上迴轉的空間尺度測定底稿。建構出草圖8-32所示的球體後，可推定出蓋子迴轉半徑所形成的透視圓B，在距離上比球體的截面圓A略近視點，故以略大角度的橢圓作為開蓋尺度的衡量基準，蓋子閉合與上掀狀態完成圖如圖8-33。

🌐 圖8-31 捲筒衛生紙架概略三視圖

🌐 圖8-32 應用透視圓於捲筒部位以推定開蓋迴轉半徑之透視底稿

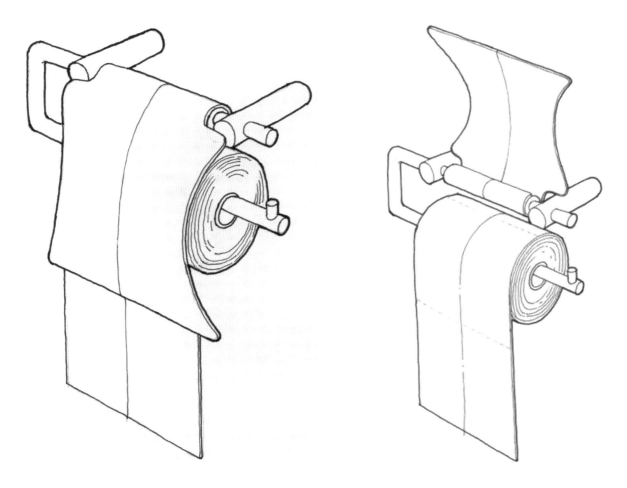

🔄 圖8-33 蓋子閉合與上掀狀態之立體完成圖

　　藉由圓的透視，可建構一球體及其外接之正立方
體，並決定出每一面內接圓的透視角度、大小與收斂的
方向，其中所隱含的圓與方的比例關係，可用於表現物
品透視時的空間尺度衡量上。視點的視線與圓的中心可
形成一角度，透視時觀者所看到的圓即為該角度的橢
圓。當距離改變時，角度及大小隨之改變，顯現出多樣
的姿態。因此，不論是水平置放或側置的任一角度的透
視圓，皆與眼睛的高度及觀看距離有著互動的關係，配
合視角後，可用於任何物體的立體表現，其在空間尺度
上的量測效應遠優於透視方格，包含高、寬、深及水平
迴轉、垂直迴轉等的尺度決定上，皆可迅速且正確的表

現出來。利用圓的不同透視姿態，作爲空間上尺度衡量的工具，可幫助設計者把三視圖上重要部位的理想比例正確地表現於概念立體圖上。

8-4　圓與傾斜尺度之量測

相對於以垂直、水平之直線所構成之直立物體，傾斜的線條或常被作爲造形的主題呈現，或常結合直線、曲線等以複合的型態出現於各類物品設計上，其在造形上被使用的機會與重要性與直線、曲線是相等的，在表現上也與透視圓有著密切的關係，若能適當的應用，可以快速定義出透視上相互垂直的傾斜線組，及傾斜面上的透視圓角度，並使徒手表現出的傾斜站立或擺置的產品概念圖姿態更趨正確，可有效避免感覺或直覺描繪所產生的透視誤差。

8-4-1　傾斜面上的圓孔

圖8-34物品顯示一方形基座上矗立一方錐體，各於傾斜面及直立面上具一圓孔C"及C'。直立面上圓孔C'角度的決定，來自於事先建構的球體之中心軸向截切透視圓C，因圓C'位於圓C的正前方偏下，視線與圓心形成的角度較小，故以小於圓C的角度表現。傾斜面上圓孔C"透視角度則依以下步驟決定：

(1) 於傾斜面之透視中心線d1上選定一點，以該點爲圓心畫一正圓R，並以右透視線L爲心軸在該點畫出B'透視圓，因視線與B'圓心所形成的角度大於與圓B形成的角度，故B'圓以較大角度的橢圓表現。

(2) 以d1爲基準畫往右下方收斂的d2及d3，該二條傾斜線於圓B'前、後各切出一切點，而截切圓A'的形成係以d1爲心軸各切過該前、後切點形成一角度極小的透視圓，而該兩點的連線則形成K線，在透視上與d1是一組相互垂直的傾斜線。

🌐 圖8-34 具方形基座錐形物之直立面與傾斜面上之圓孔

(3) 右透視線 L與圓A'所相交出之左、右兩點，如同右
透視線M與圓A所交出的兩點為圓C所經過一樣，以
弧線經過並銜接d1與截切圓B'於上、下相交的兩
點，形成角度遠大於圓C的透視圓C"，而K線即為
C"的心軸，與傾斜面有透視上的相互垂直意義。圖
8-35為本案例之完成圖。

🌐 圖8-35 完成圖

8-4-2 傾斜面之透視垂直截斷線

圖8-36之三腳椅子具有一弧凹座部的傾斜椅面，若以檢討及展示用概念草圖的目的觀之，椅面部分加上透視截斷線時，將有助於溝通效果。作圖順序是先以透視圓x決定眼高及左視角透視線M與右視角透視線N，同時建構出以M為心軸的透視圓A，以此為基準完成具傾斜椅面椅子的透視底稿。圖中椅面的傾斜角度以K線表示。

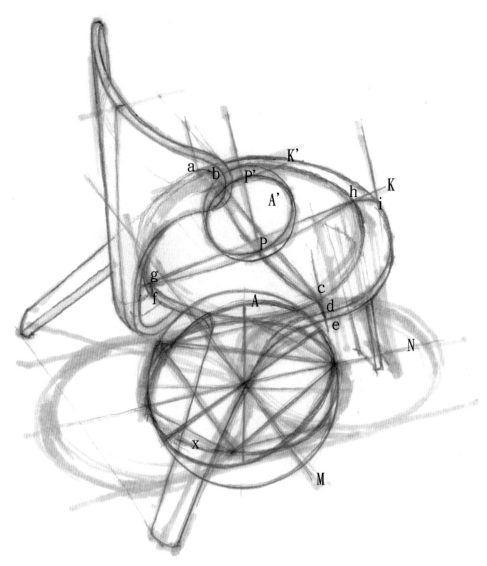

● 圖8-36 傾斜椅面之垂直截斷線

於椅面上以左透視線為心軸，畫出一視線與圓心形成的角度略大於圓A的透視圓A＇，並使之切椅面的圓弧凹面於P點，再以傾斜線K為基準畫一往右上斜向收斂的線條K＇，同時切圓A＇於p＇點，如此定義出連線pp＇與傾斜線K＇、K、及椅面皆呈透視上的相互垂直。圖中abpcde連線與fgphi連線分別為左及右視角的透視截斷線，兩者本身於透視上亦相互垂直，且皆垂直於傾斜之椅面。圖8-37為完成圖。

🌏 圖8-37　完成圖

8-4-3　傾斜置放之產品

1.具貫穿軸之環圈

　　圖8-38為一具有貫穿軸之環圈零件概略視圖。該貫穿軸兩邊不等長，故傾斜站立於平面上。表現該零件傾斜站立於平面的姿態，須先由側圓的左、右視角透視線中求出透視上相互垂直的傾斜線組，如圖8-39。先決定一側圓A，以長、短軸交會點為中心外切一正圓，以a及b垂線切圓A於a＇及b＇，該兩點的連線形成左透視線M，以左收斂線切圓A於點c，過c點引垂線與a＇b＇相交得透視中心點d，過d點沿短軸方向得右透視線N。

🌐 圖8-38　具貫穿軸之環圈概略視圖

　　續以K線過中心點d決定軸部的傾斜角度，並以K之
收斂線K'切圓A於e點，連結e與d延伸交圓A於e'，於
此可定義出ee'與K'為透視上相互垂直的傾斜線組；
再以右透視線N"切過e'，左透視線M"切過圓A底
部，形成平面上一組左、右透視線，此時e'成為傾斜面
底部上一點且位在N"線上，再續以傾斜線K作為心軸，
過e及e'可畫出一小角度之傾斜透視圓B；次以圓B為基
準畫出軸部離視點較遠的較大角度透視圓F及與視線形成
更小角度的透視圓G。圖8-40為標示出左、右透視M"、
N"、傾斜線K、及以透視圓B為基準所完成細節的底
稿，箭頭表示收斂的方向。圖8-41為該具貫穿軸之環圈
零件傾斜站立之立體完成圖。

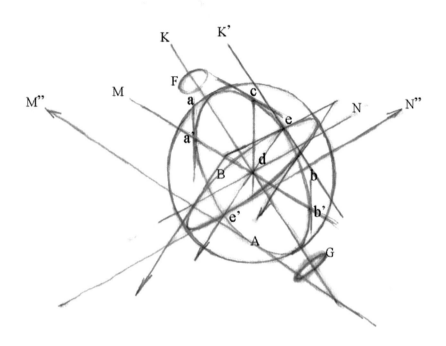

◉ 圖8-39 透視上相互垂直的傾斜線組與傾斜透視圓B

◉ 圖8-40 完成細節的底稿

● 圖8-41 完成圖

2.長柄裝飾調羹

　　圖8-42長柄裝飾調羹視圖中加入三個測量圓A、C、及D，用以決定勺部的長寬。表現過程中將使用到球體三個方向的中心截切圓。圖8-43中球體的建構與左、右視角透視線的決定，係參照圖3-7的理念及圖8-39的程序，從透視圓A開始求出傾斜圓B及透視上相互垂直的傾斜線組K'與ee'。圖8-44為圖8-43杓部球體三軸向中心截切圓的放大圖。傾斜之中心截切圓C，可由以下步驟導出：

　　　　　　　　● 圖8-42　傾斜站立之長柄調羹概略視圖

(1) 以ee'為基準,分別以傾斜收斂線f及g切圓B於f'及g',h及i切圓A於h'及i'。

(2) 續以ee'為短軸,以橢圓連結f'、g'、h'、I'四點,得傾斜透視圓C。

◉ 圖8-43 透視上相互垂直的傾斜線組與傾斜圓C

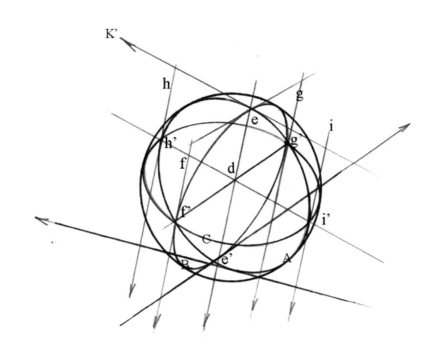

◉ 圖8-44 杓部三軸向中心截切圓放大圖

圖8-42中之圓D距視點較遠，以比圓C角度略小的透視圓繪出(圖8-43)，如此決定出杓部的透視比例。圖8-45為加入細節及標示出透視中心線之完成圖。

3.傾斜擺放之刀具

　　球體之中心三軸向截切圓的使用，完全依產品造形的需求而定，本例雖為完整產品，卻與例一具貫穿軸環圈之單純零件相同，表現上會使用到兩個軸向的中心截切圓，但比前例之調羹少了一個，過程相對也簡單許多。

　　由圖8-46刀具概略視圖中可看出，因金屬刀身之長度與重量關係，置放於平面時必成傾斜；圖中之護環部分以B、C、D三個圓作為量測工具。圖8-47底稿中傾斜圓及透視上相互垂直之傾斜線組的決定過程與前例相同，由透視圓A所導出的傾斜圓B、相互垂直之傾斜線組ee' 與K，連同左、右視角之透視線M" 與N"，決定了

刀具整體傾斜擺放的姿態；圖中測量圓C較接近視點，角度及大小略大於D，連同透視圓B共同決定了圖8-46護環部位的透視比例。圖8-48為本例之完成圖。

● 圖8-46　傾斜擺放之刀具概略視圖

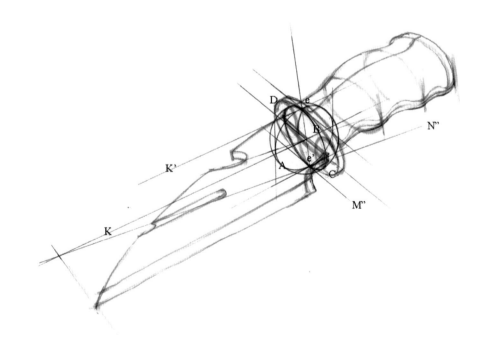

● 圖8-47　傾斜圓B與相互垂直之傾斜線組底稿

8-4-4　實務應用

　　以上各例圖的解說中使用了較細的稜線、透視中心線、粗的輪廓線等，主要是用於較正式的溝通、發表場合才如此做。非正式的檢討時，線條的粗細可以不必太講究，但透視中心線的表現卻是必要的，因它的存在有利於概念圖形體轉折的傳達與認知。

　　在傾斜尺度的量測說明中，用以導出透視上相互垂直傾斜線組或傾斜透視圓時，所應用的其它不同視角的中心軸向截切圓，是為說明目的而以明確的線條畫出，實務應用時常使用極輕的鉛筆筆觸或1號的灰階麥克筆，甚至僅於心中存想其透視之空間關係而省略過程直接畫出。對於設計前階段的線畫表現圖而言，這些底稿性的輕筆觸對最終勾勒上黑線的整體形狀的傳達毫無不利的影響，重點在於透視須儘可能的正確；對於著色之全彩圖而言，大部分筆觸將被顏料與色調覆蓋而消失不見，就此而言是有利於描繪速度的。

　　以下範例，是筆者為要使過程能清楚辨識而使用2號，有時是3號的麥克筆來畫量測空間尺度的透視圓。圖

8-49中用於求出傾斜線組的透視圓，於底稿上色後幾乎看不到了。圖8-50畫面上的傾斜擺放物，爲了解釋光影而在過程中搭配使用原子筆打底稿，仔細看時尚可從混在一起的光影中辨別出一些透視圓的痕跡，但以諸多構想同時表現於同一畫面的場合，整體構圖是否美好，各概念的造形是否吸引人，透視的表現是否具專業性等才是觀看者感興趣注目的焦點。在圖8-51兩案耳機的表現中，因本體顏色較清淡，灰階2號麥克筆的痕跡還可清楚的看得出來，但這樣的筆觸殘餘，並不影響整體構想的傳達，在設計尚未定案的階段，如此的作法，亦能顯現對線條與透視應用的自信，間接提昇了設計者的專業形象。

● 圖8-49 傾斜擺放之刀具表現

圖8-50 傾斜物表現

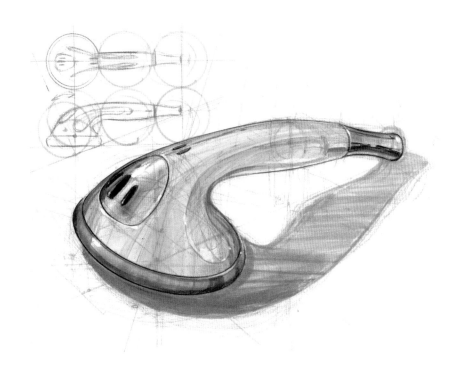

圖8-51 耳機

8-5 圓與交線尺度之量測

8-5-1 圓與交線之關係

圖8-52為較大直徑之直立圓柱與較小直徑之水平圓柱呈相交之狀態，兩者相交處之交線並非在同一平面上，求法如下：

(1) 可先使水平圓柱之表面外接方形，得四切點a、e、C1、C2。

(2) 再於ae上取b、d點，連同圓心c點投影於直立圓柱之a'、b'、c'、d'、e'部位；過b'、c'、d'畫切圓b"、c"、d"。

(3) 分別過b、c、d點畫右透視線得B1、C1、D1及B2、C2、D2諸交點，再以左透視線過B1、B2、C1、D1，分別與切圓b"、c"、d"相交於各對應點B1'、B2'、C1'、D1'等，再以弧線銜接各點後畫上輪廓線即完成。圖8-53為完成圖。

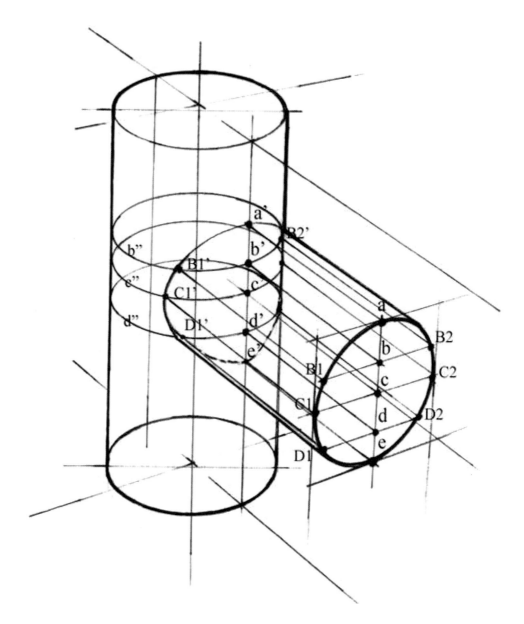

图8-52 水平圆柱衔接于直立圆柱之交线形成的路径

图8-53 完成图

若以較小直徑的直立圓柱，銜接於較大直徑的水平圓柱時，於兩圓柱直徑上擷取相同之透視線段後使之連接，如圖8-54所顯示ab相對於a'b'，bc相對於b'c'，再使小直徑之圓柱上之D、E點投影於過O點之切圓圓周上D'、E'，再與以透視線相連a、b、c及a'、b'、c'所得的A'、A、B'、B、C'、C各點，以弧線連接即求出兩圓柱之交線，完成圖如圖8-55。

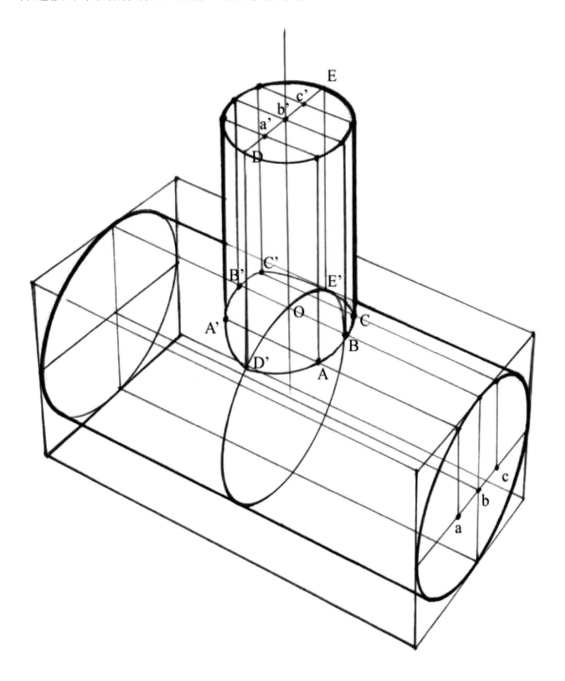

◎ 圖8-54　直立圓柱銜接於水平圓柱之交線形成之路徑

圖8-55 完成圖

8-5-2 水龍頭

圖8-52至8-55為應用透視圓於不同圓徑圓柱間垂直
銜接時求出交線的過程。本案例主要在於印證使用相同
的理念於產品上的適用性。

圖8-56為水龍頭之概略側視圖，其上配置有標示B'
的同等圓徑測量用圓數個，分別作縱向及橫向排列，另
有一標示C"的測量圓，其直徑與B'相同。圖8-57顯
示傾斜出水管與垂直支撐管體的交線求得，須利用到圓
D，而支撐管體與水平底座間的交線關係，也需應用到
圓B作為前方交線的定位，過程如下步驟：

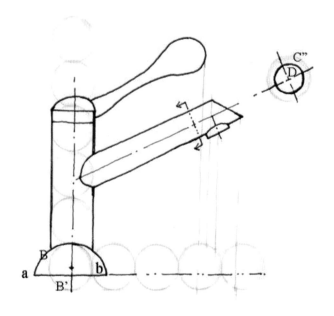

圖8-56 水龍頭之概略側視圖

(1) 以透視圓A決定出眼高，並以圖8-56所標示的ab作為
重疊於左視角透視線上的直徑，從而建構出另二個
軸向的中心截切圓B及C。

(2) 以圓B為基礎繪出底座，同時以與圓B相同角度但尺
度較小的圓B'依圖8-56所示與底座間的比例，建構
出另 軸向之中心截切圓C'。

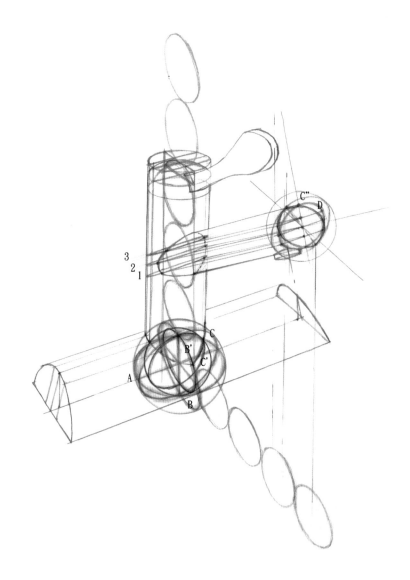

🌀 圖8-57 水平底座、垂直支撐管體、傾斜出水管間之交線

(3) 出水管圓徑D的決定須依賴測量圓C'的透視角度，圖8-57顯示測量圓C"較C'更近視點，故以比C'較大的角度及尺度繪出，出水管圓徑及衡量交線的透視圓D則依比例(參圖8-56)以比圓C"較小的尺度繪出即可；較小圓徑的出水管雖呈傾斜與垂直支撐管體相接，其交線的形狀仍需應用圖8-52所示的比例投影方式來求出，差異在於圖8-52中交線部位的截切圓為透視圓，本例為斜切的關係，切面形狀於圖學上即呈橢圓，透視上則呈極小角度之狹長狀橢圓(如圖部位1、2、3)。

(4) 底座與支撐管體間的交線表現可直接參照圖8-54的理念求出。

(5) 圖8-58為完成圖。

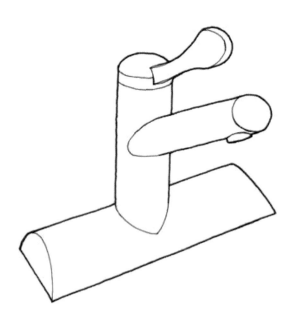

◐ 圖8-58 水龍頭交線表現完成圖

8-5-3 實務應用

　　本例除表現水龍頭管體間的交線外，同時應用透視圓於整體高度、深度及傾斜出水管圓徑寬度的尺度衡量，部位雖然多些，過程及判定上卻是單純取決於透視圓的角度、大小、與視點、視線間的關係而定(圖8-57)。圖8-59為綜合交線與材質的實務表現。

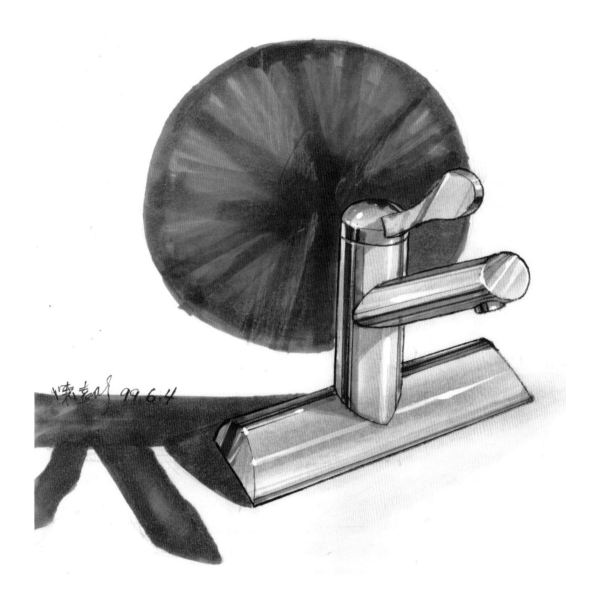

🔄 圖8-59 交線與材質的綜合表現

圖8-60三個範例中打火機按鍵與本體及茶壺之壺嘴下緣與壺體之交線，雖非以投影方式求得，卻屬以該理念作為基礎訴諸感覺所繪，在整體上所佔的比例雖然很小，透視處理上所需付予的注意與其它的部位是一樣的。

◑ 圖8-60-1

◎ 圖8-60-2

◎ 圖8-60-3

由俯角的平面透視圓或左、右視角上的任一透視側圓，皆可建構一球體及其外接之正立方體或傾斜立方體，並決定出每一面內接圓的透視角度、大小與收斂的方向，其中所隱含的圓與方的比例關係，可用於物品透視表現時的空間尺度衡量上。不論是水平置放或側置的任一角度的透視圓，皆與眼睛的高度及觀看距離有著互動的關係，配合視角的變化後會產生各種不同的橢圓相貌及大小變化，這些姿態在徒手概念圖透視繪製時有利於以下的正確表現：

1. 不同眼高、距離、視角下的物品姿態表現。

2. 有助於決定傾斜面上相互垂直的透視線條，用於表現：

 (1) 產品傾斜面上的垂直截斷線。

 (2) 產品傾斜面上圓孔的透視圓角度。

 (3) 產品於平面上傾斜站立或擺置的立體姿態。

3. 圓管相互間銜接的交線形態。

4. 旋轉開合的透視尺度。

5. 轉化三視圖的理想比例於立體圖中。

 圓在徒手透視繪製上具有重要的作用。設計前期的手繪概念圖，透視與比例上若能儘可能的正確，就有可能獲得正向的溝通與意見回饋，也遠比在電腦上進行3D建模省時且有效率。徒手運筆衡量空間尺度時，如先畫好透視方格，設計師需照顧太多線條上的均勻收斂，時間耗費多速度也慢，畫橢圓卻能一氣呵成，但對圓的透視姿態的掌控，則須靠充分的認知與適當的練習才能達到。

參考文獻

1. David C. Opheim. (1992). Point of View.作者手稿

2. Dick Powell. (1987). Pesentation Techniques. Macdonald& COLtd, London Sydney.

3. Joseph D'Amelio. (1964). Perspective Drawing Handbook. New York: Tudor Publishing Company.

4. Jay Doblin. (1979). Perspective. New York: Whitney Publications. Inc.

5. Mark Way. (1989). Perspective Drawing. Outline Press Limited.

6. 長尾勝馬（1968）。建築之新透視圖法。台隆書店。

7. 陳遠修(2002)。設計創意表現技法。台北；全華。

8. 陳遠修（2010）。圓與透視尺度衡量之關係探討。華梵藝術與設計學報，6，181-192。

9. 渡邊恂三（1966）。デゼインスケッチ。東京：株式會社美術出版社。

國家圖書館出版品預行編目（CIP）資料

圓與產品透視 / 陳遠修著 —— 初版. —— 新北市：
全華圖書, 2011.02
面；公分
 ISBN 978-957-21-7987-1（精裝）
 1.工業設計 2.造型藝術 3.透視學
964 100001995

圓與產品透視

作　　者 / 陳遠修

執行編輯 / 黃詠靖

發 行 人 / 陳本源

出 版 者 / 全華圖書股份有限公司

郵政帳號 / 0100836-1號

印 刷 者 / 宏懋打字印刷股份有限公司

圖書編號 / 081127

初版一刷 / 2011年2月

定　　價 / 新臺幣600元

Ｉ Ｓ Ｂ Ｎ / 978-957-21-7987-1

全華圖書 / www.chwa.com.tw

全華網路書店 Open Tech / www.opentech.com.tw

若您對書籍內容、排版印刷有任何問題，歡迎來信指導 book@chwa.com.tw

臺北總公司（北區營業處）
地址：23671新北市土城區忠義路21號
電話：(02) 2262-5666
傳真：(02) 6637-3695、6637-3696

南區營業處
地址：80769高雄市三民區應安街12號
電話：(07) 862-9123
傳真：(07) 862-5562

中區營業處
地址：40256臺中市南區樹義一巷26-1號
電話：(04) 2261-8485
傳真：(04) 3600-9806

免費訂書專線 / 0800021551